钦定三希堂法帖（十三）

黄庭坚《洛阳雨霁诗》《诗送四十九侄帖》《南康帖》《报云夫帖》《苦笋赋》《花气薰人帖》《糟姜帖》
《与天民知命帖》《松风阁帖》《荆州帖》惟清道人帖《次韵叔父帖》《伏承帖》《送刘季展诗帖》
《跋争座位帖》《与希召帖》庭海监簿帖》《二士帖》《山预帖》《教审帖》

陆有珠 主编

广西美术出版社

前　言

　　《三希堂法帖》，全称为《御刻三希堂石渠宝笈法帖》，又称为《钦定三希堂法帖》，正集 32 册 236 篇，是清乾隆十二年（1747 年）由宫廷编刻的一部大型丛帖。

　　乾隆十二年梁诗正等奉敕编次内府所藏魏晋南北朝至明代共 135 位书法家（含无名氏）的墨迹进行勾摹镌刻，选材极精，共收 340 余件楷、行、草书作品，另有题跋 200 多件、印章 1600 多方，共 9 万多字。其所收作品均按历史顺序编排，几乎囊括了当时清廷所能收集到的所有历代名家的法书墨迹精品。因帖中收有被乾隆帝视为稀世墨宝的三件东晋书迹，即王羲之的《快雪时晴帖》、王珣的《伯远帖》和王献之的《中秋帖》，而珍藏这三件稀世珍宝的地方又被称为三希堂，故法帖取名《三希堂法帖》。法帖完成之后，仅精拓数十本赐与宠臣。

　　乾隆二十年（1755 年），蒋溥、汪由敦、嵇璜等奉敕编次《御题三希堂续刻法帖》，又名《墨轩堂法帖》，续集 4 册。正、续集合起来共有 36 册。乾隆帝于正集和续集都作了序言。至此，《三希堂法帖》始成完璧。至清代末年，其传始广。法帖原刻石嵌于北京北海公园阅古楼墙间。《三希堂法帖》规模之大，收罗之广，镌刻拓工之精，以往官私刻帖鲜与伦比。其书法艺术价值极高，代表着我国书法艺术的最高境界，是中国古典书法艺术殿堂中的一笔巨大财富。

　　此次我们隆重推出法帖 36 册完整版，选用文盛书局清末民初的精美拓本并参考其他优质版本，用高科技手段放大仿真影印，并注以释文，方便阅读与欣赏。整套《三希堂法帖》典雅厚重，展现了古代书法碑帖的神韵，再现了皇家御造气度，为书法爱好者提供了研究、鉴赏、临摹的极佳范本，更具有典藏的意义和价值。

御刻三希堂石渠宝笈
法帖第十三册
宋黄庭坚书
黄庭坚《洛阳雨霁诗》
洛阳雨霁风

释文

3

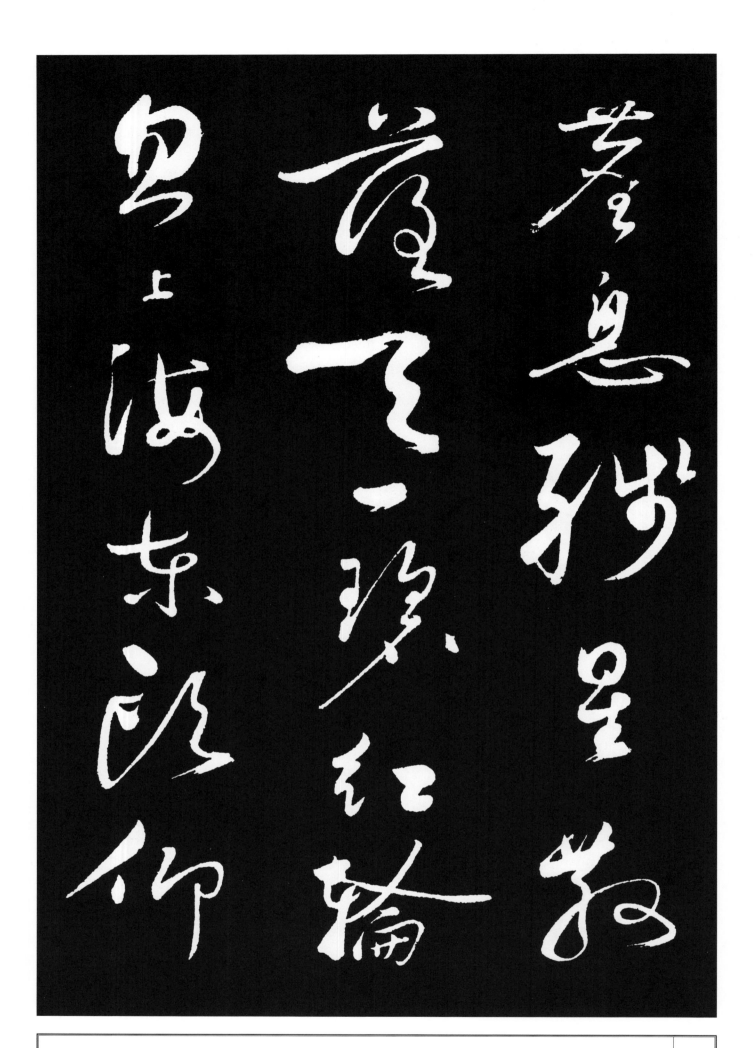

释文

落息残星散
落天一碧红轮
忽上海东头仰

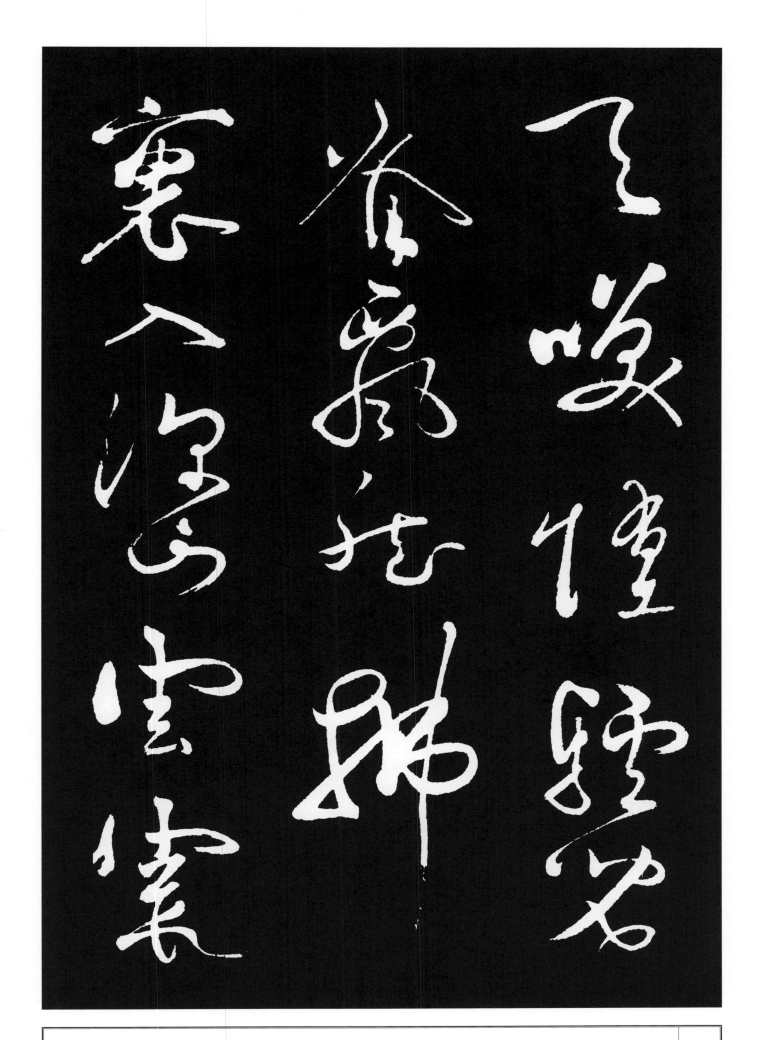

释 文

天笑堕驴儿
脊飘然拂
袖入深山云霞

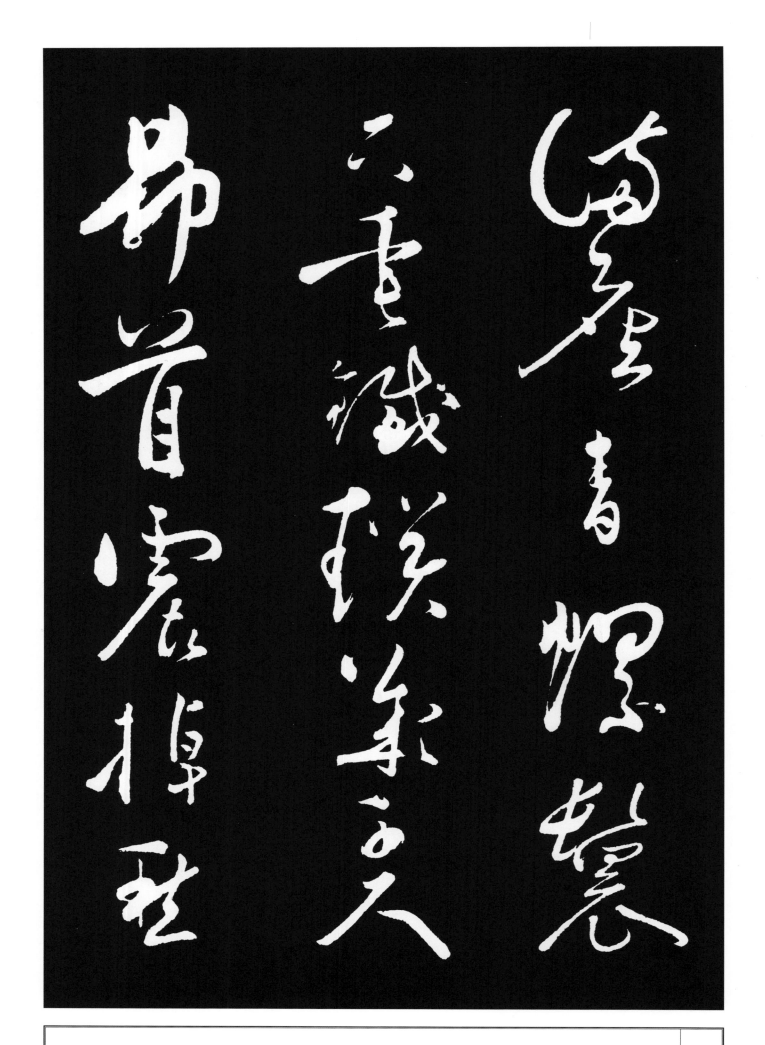

满座青螺鬟

下垂铁锁几千尺

昂首震掉愁

释文

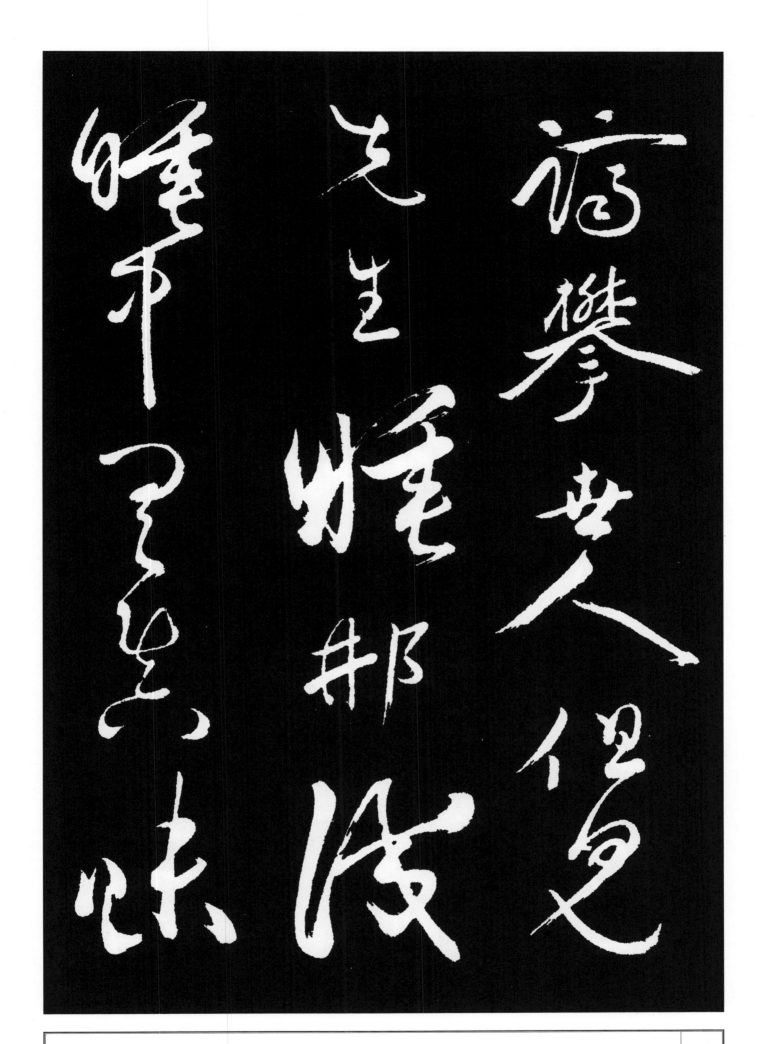

释 文

跻攀世人但见
先生睡那识
睡中有真味

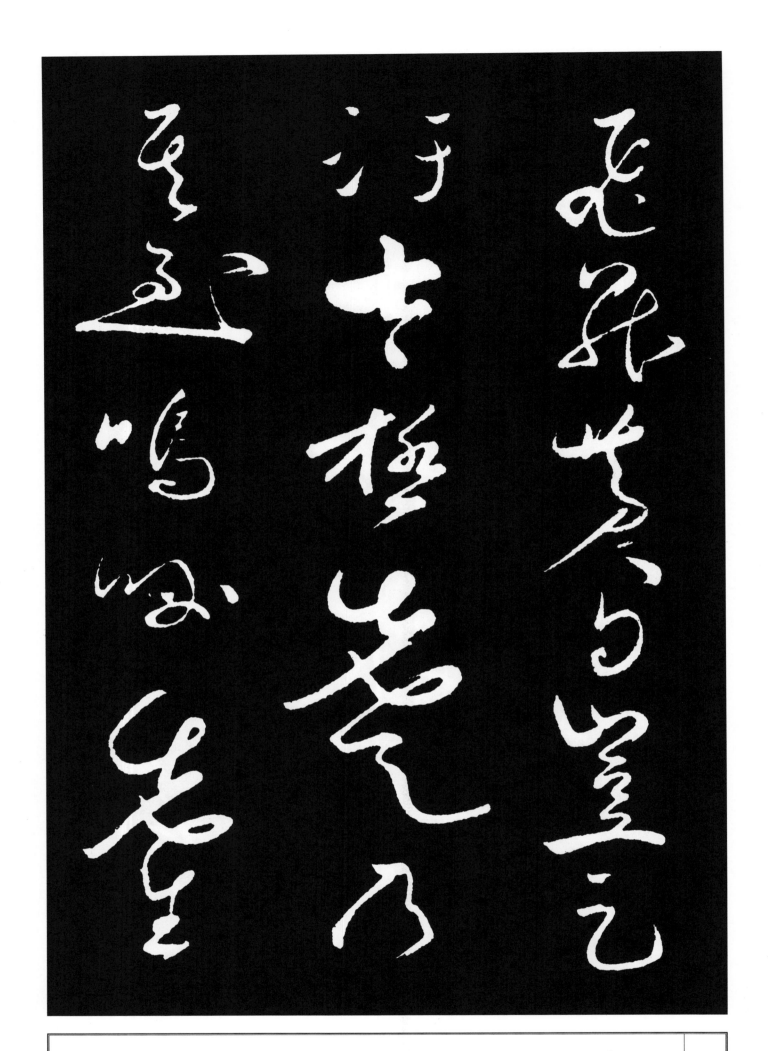

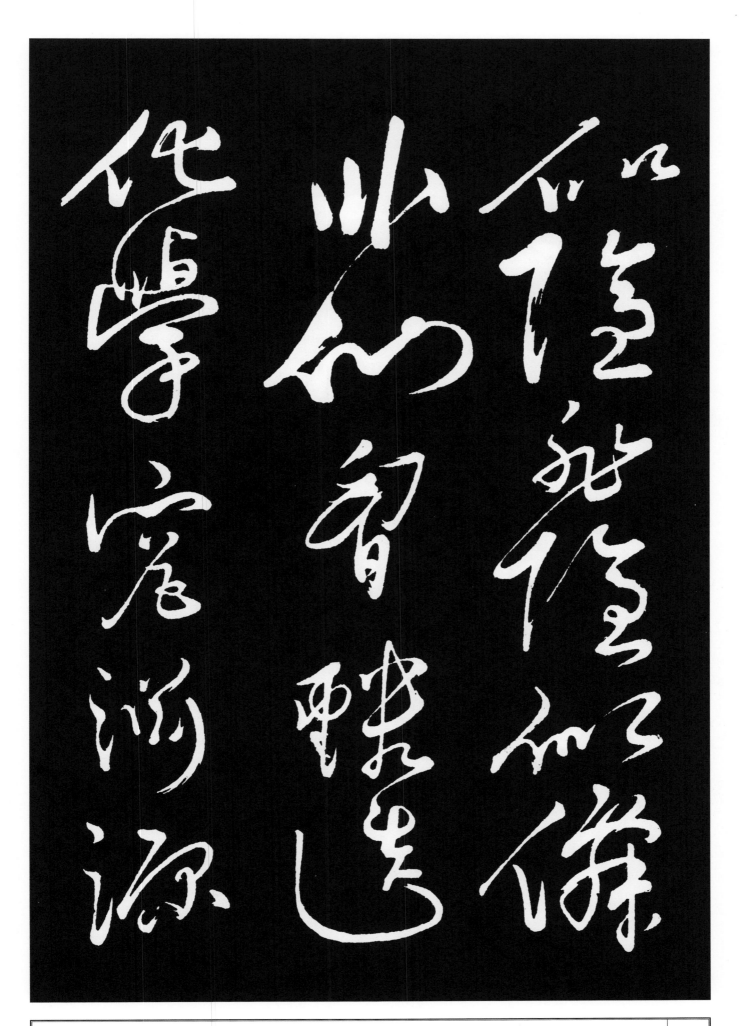

似隐非隐似仙
非仙胸蟠造
化学究渊源

释　文

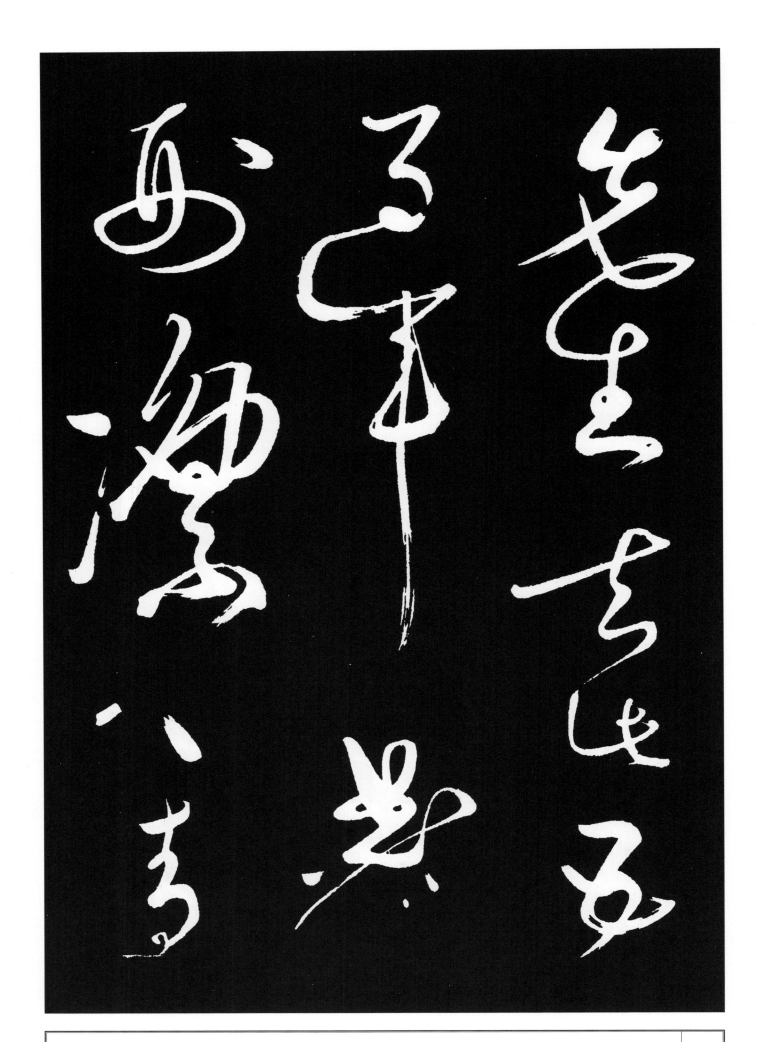

先生去此五
百年典
刑凛凛青

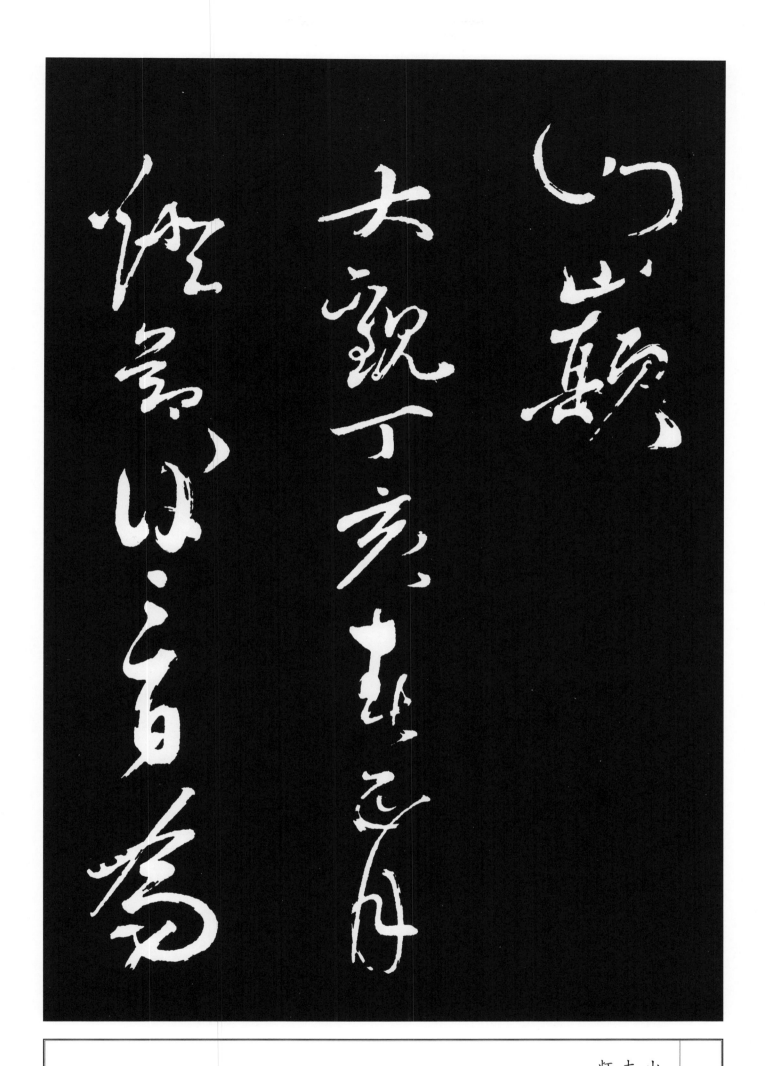

释文

山巅
大观丁亥春正月
灯节后三日为

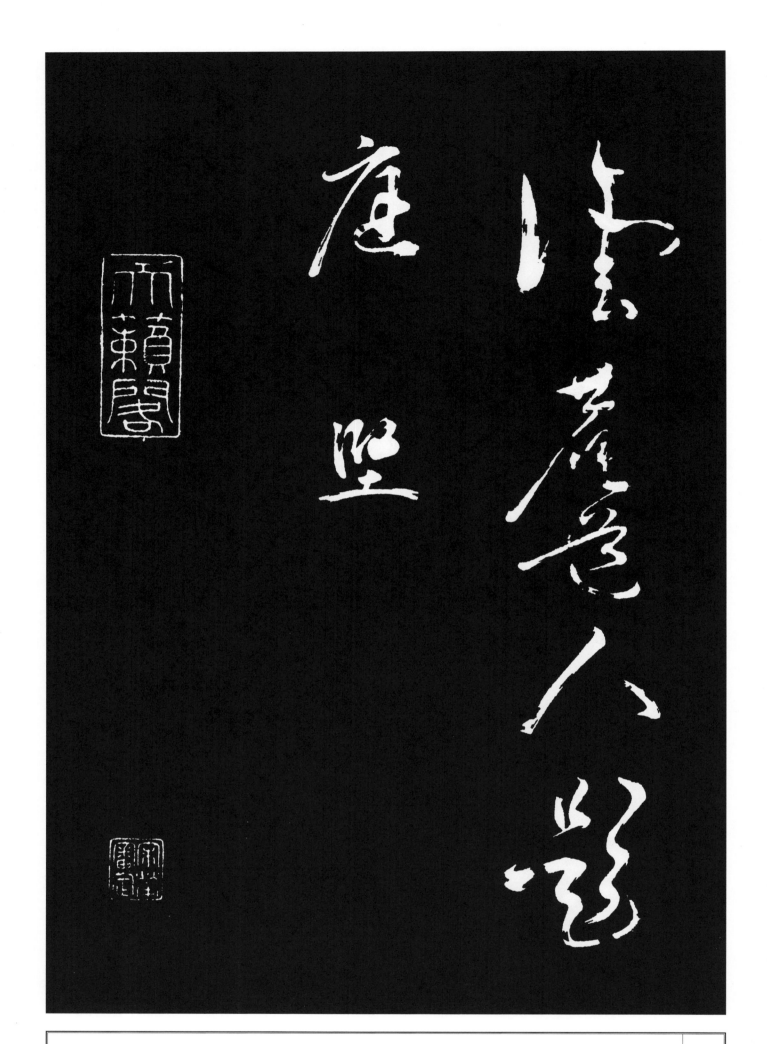

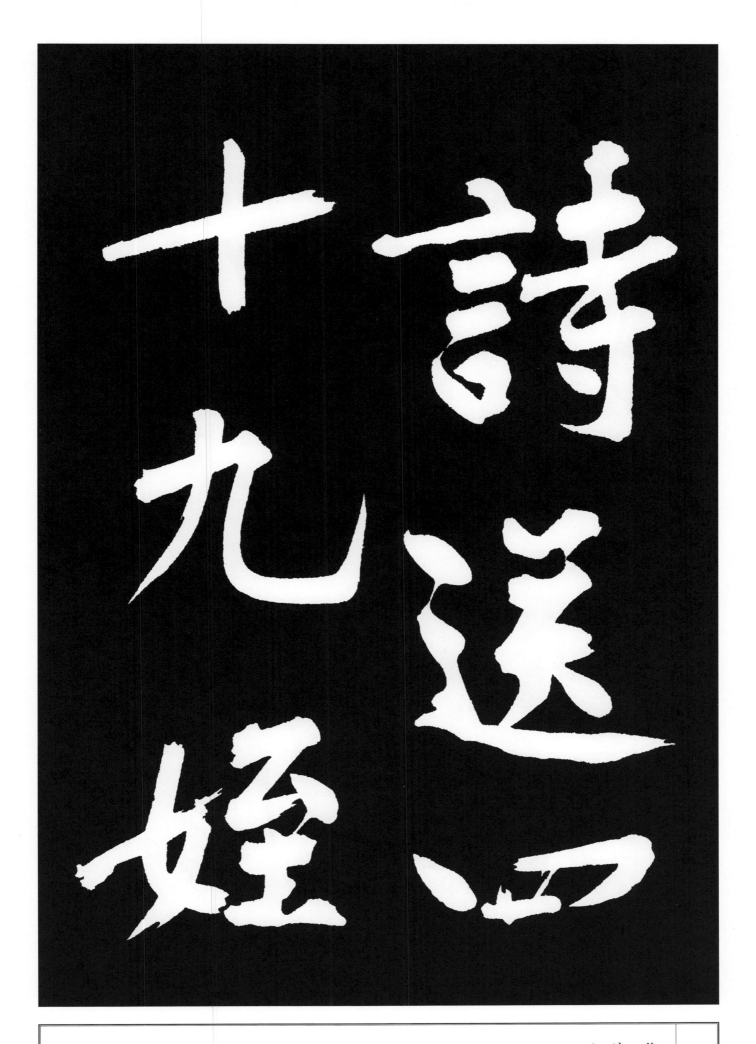

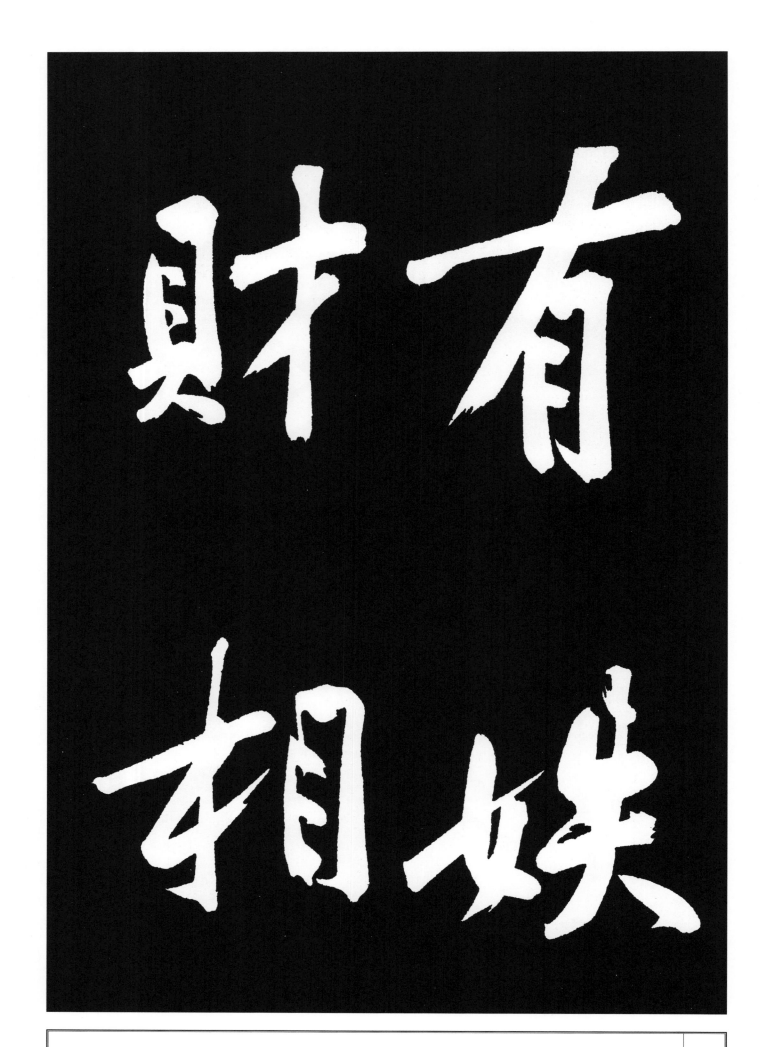

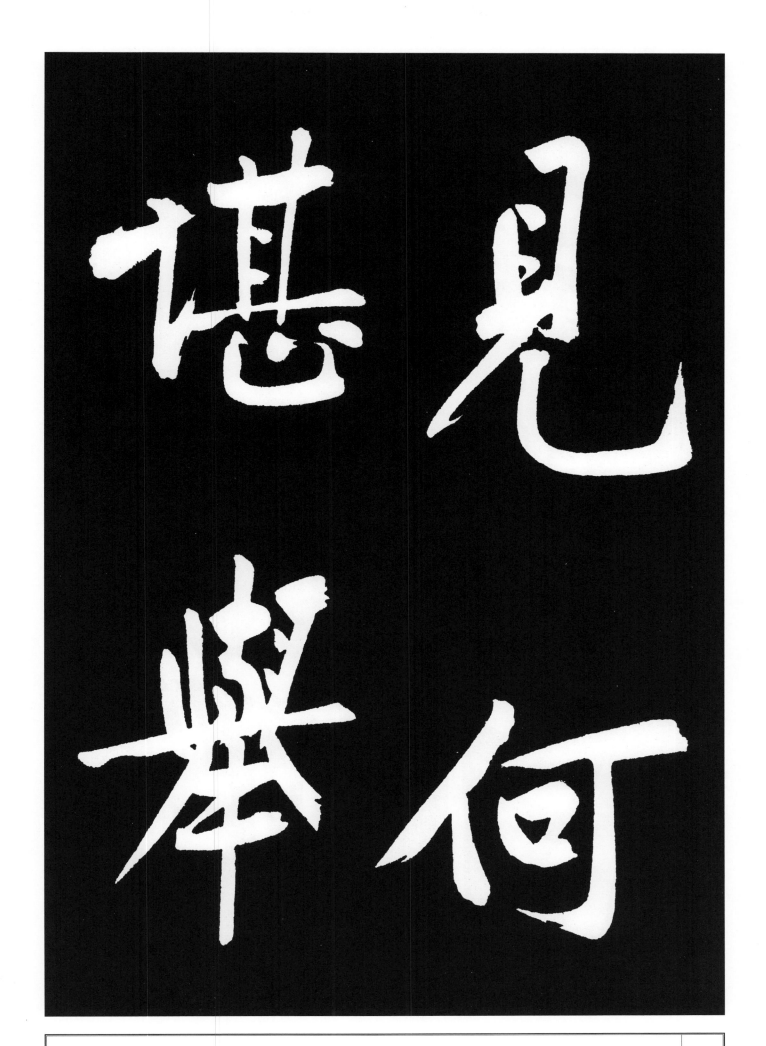

见
何
堪
举

释文

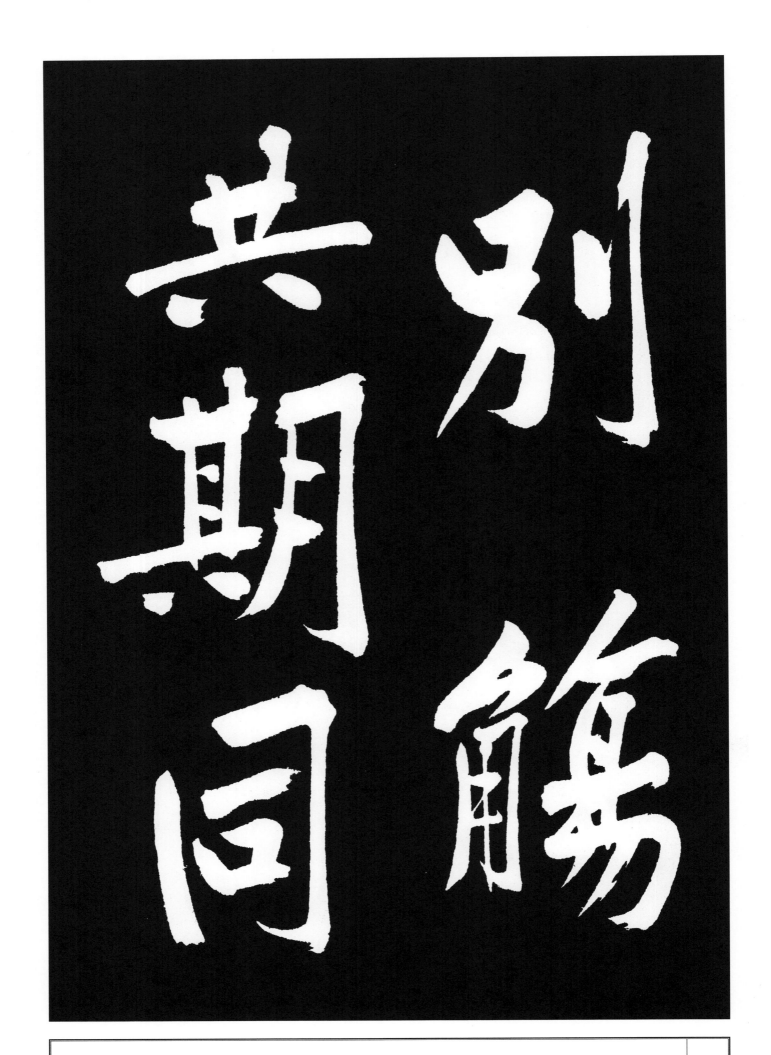

别觞
共期同

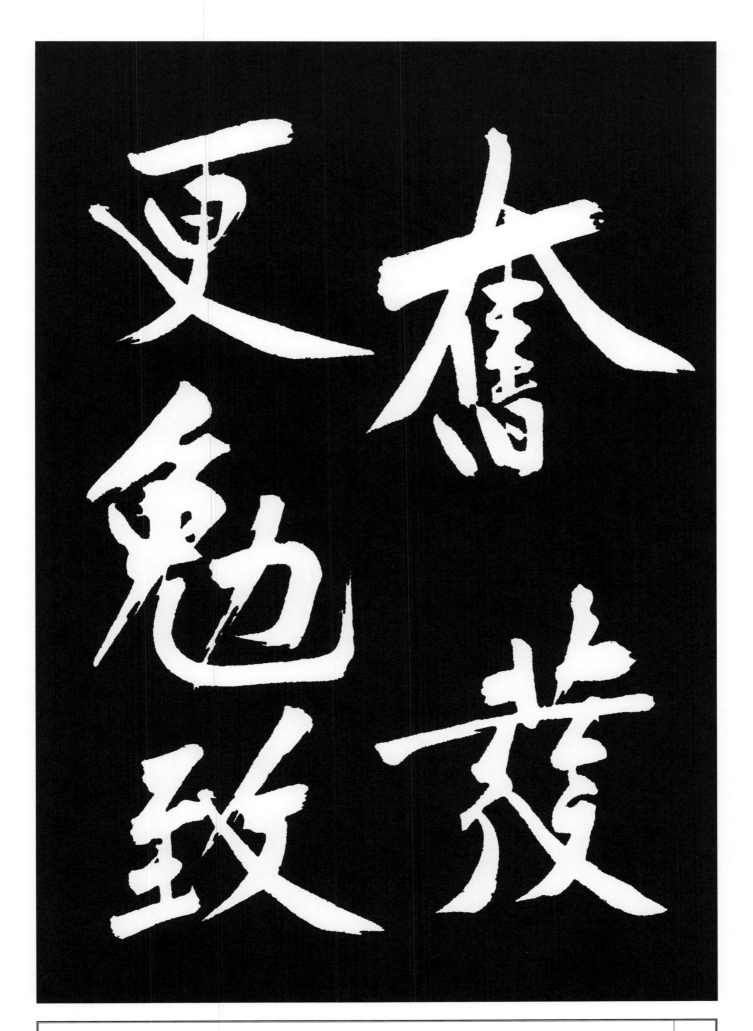

奋发
更勉致

释 文

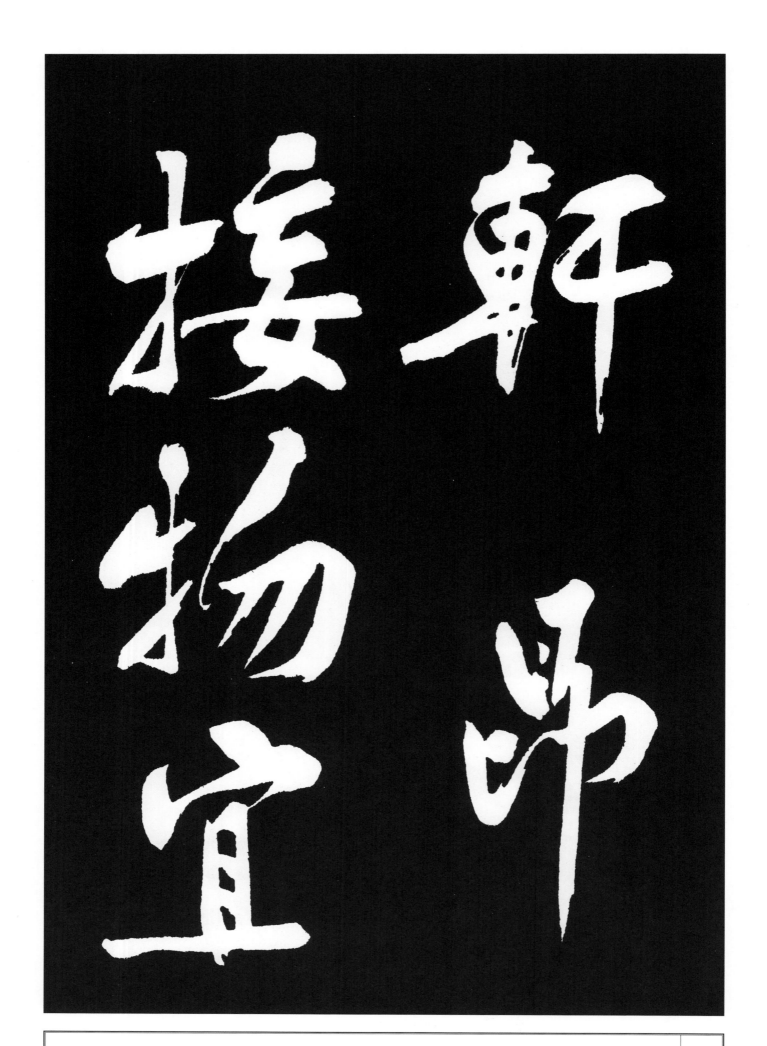

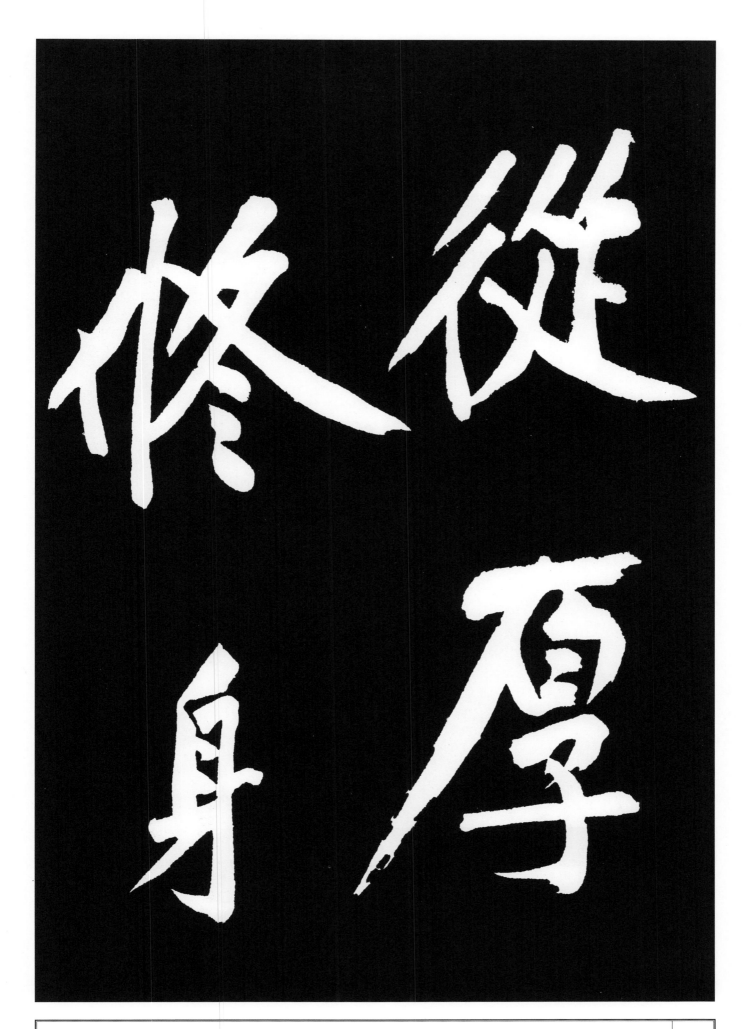

从
厚
修
身

释
文

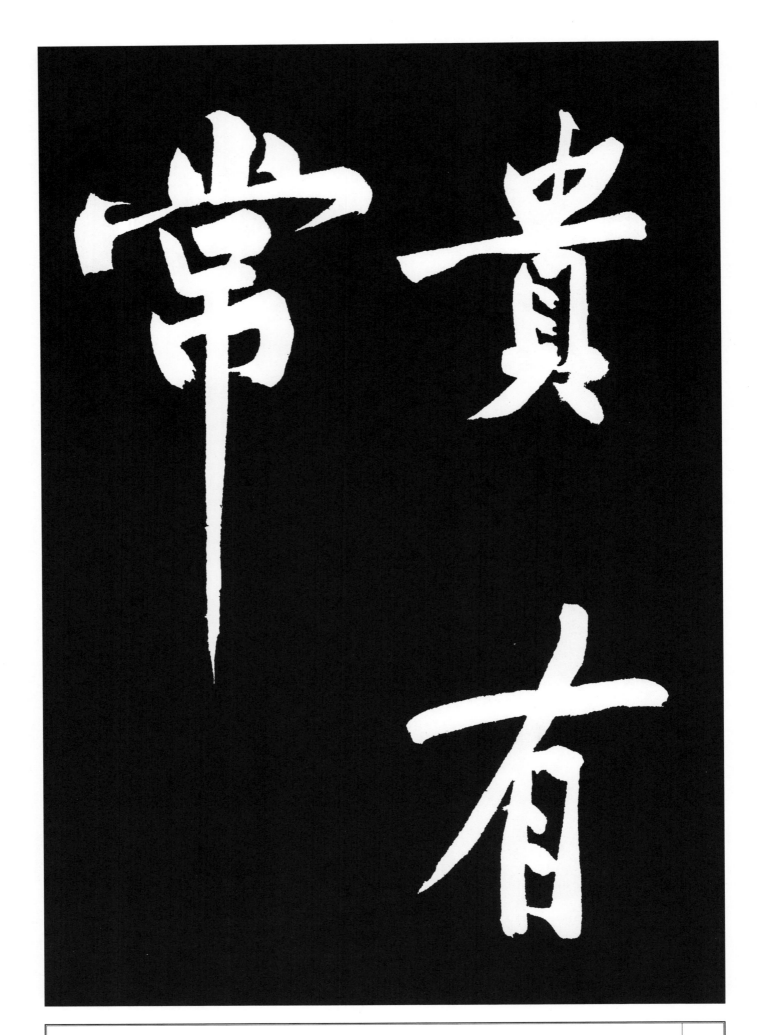

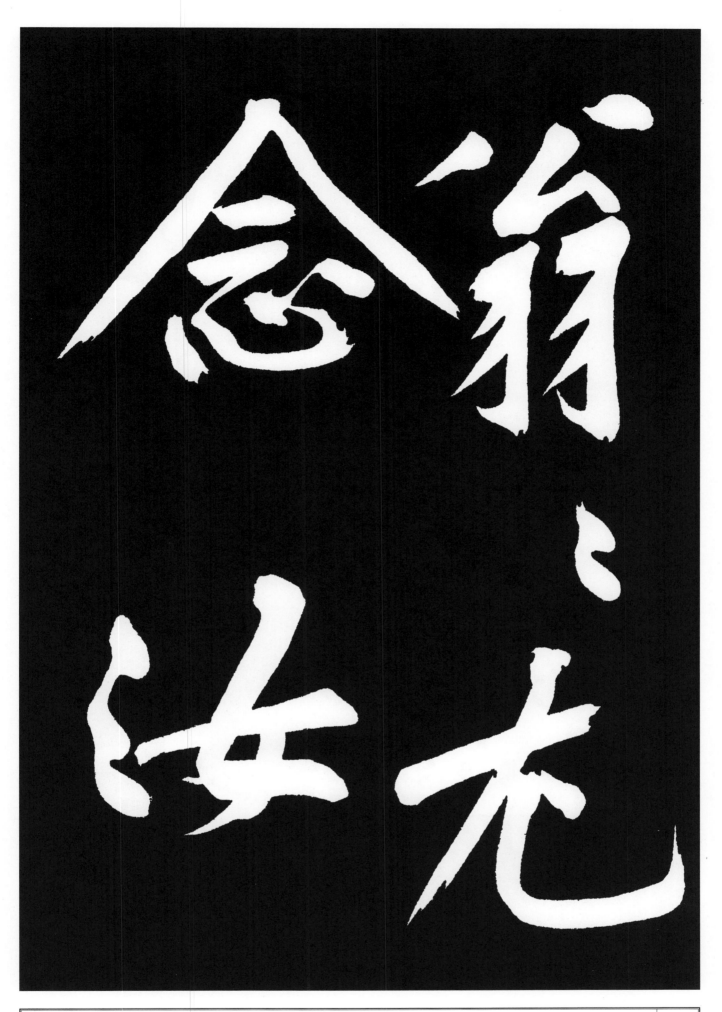

21

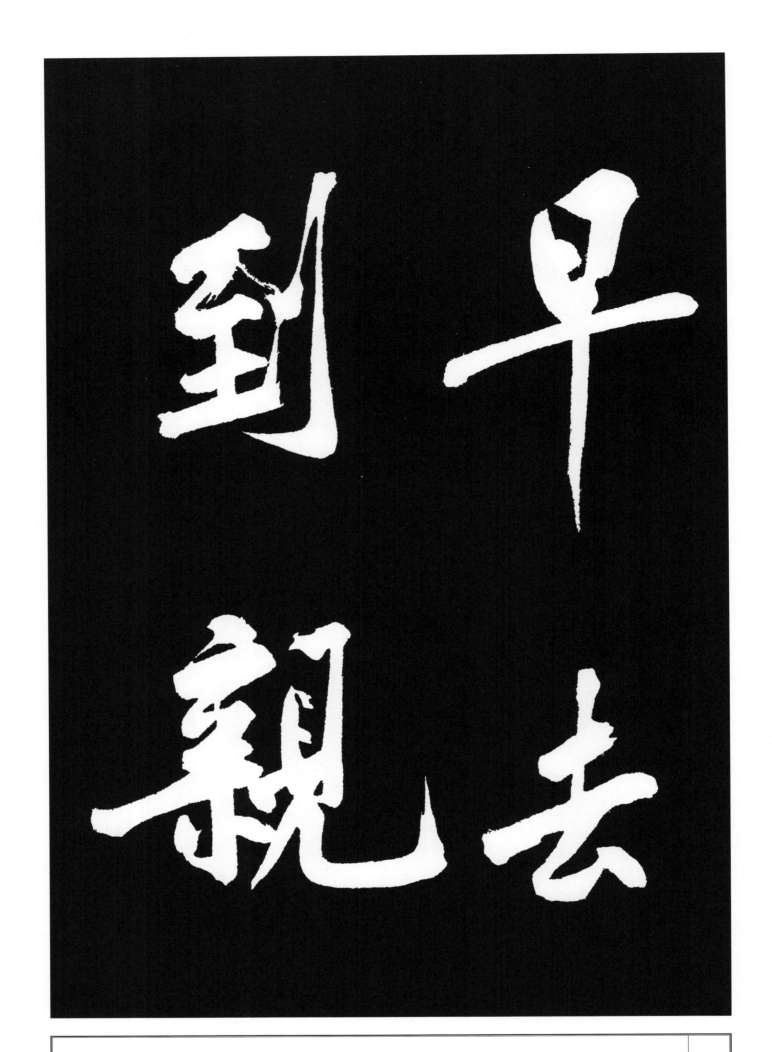

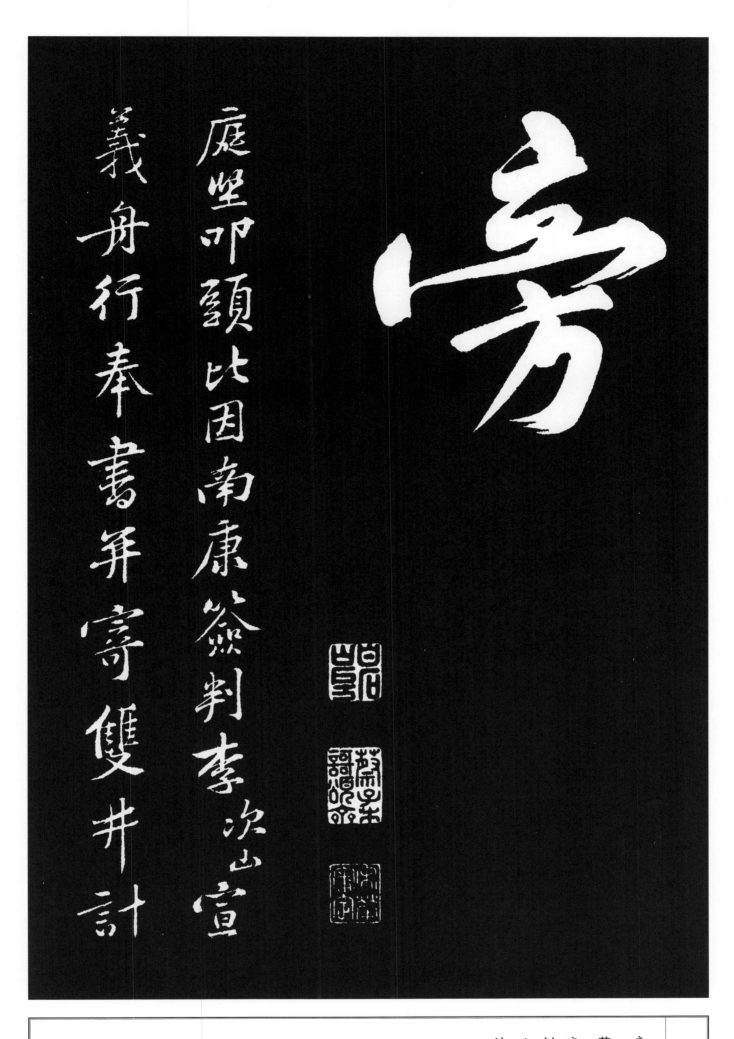

夏末乃得通徹耳急足伏奉
三月六日
手誨審別來
侍奉万福何慰如之
惠寄鮑詩揚州集實副所望
廣陵四達之衝人事良可厭又有

送故迎新之劳计得近
文字之日
极少然
旨甘之奉易丰又弟甥
在
亲前此亦人生极可意
事且
主人相与平生倾倒余
复何言闻说
文潜有嘉除甚慰孤寂
但未知得何

官耳山川悠遠臨書懷想不

可言千万

為親自重樽前頗能剛制酒否

每思

公在魏時多小疾亦不忘念不次

庭堅叩頭上

官耳山川悠远临书怀
想不
可言千万
为亲自重樽前颇能刚
制酒否
每思
公在魏时多小疾亦不
能忘念不次
庭坚叩头上

無咎 通判學士老弟

五月五日

宋翰林太史脩神宗實錄分寧黃山谷庭堅魯直書

雲夫七弟得書知侍奉

廿五叔母縣君萬福開慰无量

释 文

无咎通判学士老弟
五月五日
宋翰林太史修神宗实
录分宁黄山谷庭坚鲁
直书
黄庭坚《报云夫帖》
云夫七弟得书知侍奉
廿五叔母县君万福开
慰无量

诸兄弟中有肯为众竭
力治

诸兄弟中有肯为众竭
力治
田园者乎鳏居亦何能
久堪复
议昏对否寄示兄弟名
字曲折
合族图几为完书矣但
欲为
其中有才行者立小传
尚未就

田园者乎鳏居亦何能
久堪复

议昏对否寄示兄弟名
字曲折

合族图几为完书矣但
欲为

其中有才行者立小传
尚未就

耳庞老伤寒论无日不在几案间亦时时择默识者传本与之此奇书也颇校正其美悮矣但未下笔作序序成先送成都开大字极也后信可寄矣

释文

耳庞老伤寒论无日不
在几
案间亦时时择默识者
传本
与之此奇书也颇校正
其差
误矣但未下笔作序序
成先送
成都开大字极也后信
可寄矣

蕲州藏记亦不忘但老

来极懒

故稽缓如此耳

寿安姑东卿一月中俱

不起

闻之悲塞二子虽有水

碓为

生资子顾弟二能周旋

之乎

窀穸之事計子顾必能盡

力矣

叔母不甚覺老否徐氏妹婿

居如何調護令不爽耶无期

相見千万为

释文

窀穸之事計子顾必能
尽
力矣
叔母不甚觉老否徐氏
妹婿
居如何调护令不爽耶
无期
相见千万为

親自愛十月十一日兄庭堅報

雲夫七弟

余酷嗜苦笋諫者至十人戲作

苦笋賦其詞曰僰道苦笋冠

釋文

親自愛十月十一日兄
庭堅報
雲夫七弟
黃庭堅《苦笋賦》
余酷嗜苦笋諫者至十
人戲作
苦笋賦其詞曰僰道苦
笋冠

食肴以之開道酒客爲之流涎
彼桂玫之與夢永又妄得與之
同年蜀人曰苦笋不可食之動
痼疾使人簍而瘠予以未嘗與
之下盖上士不談而喻中士進則

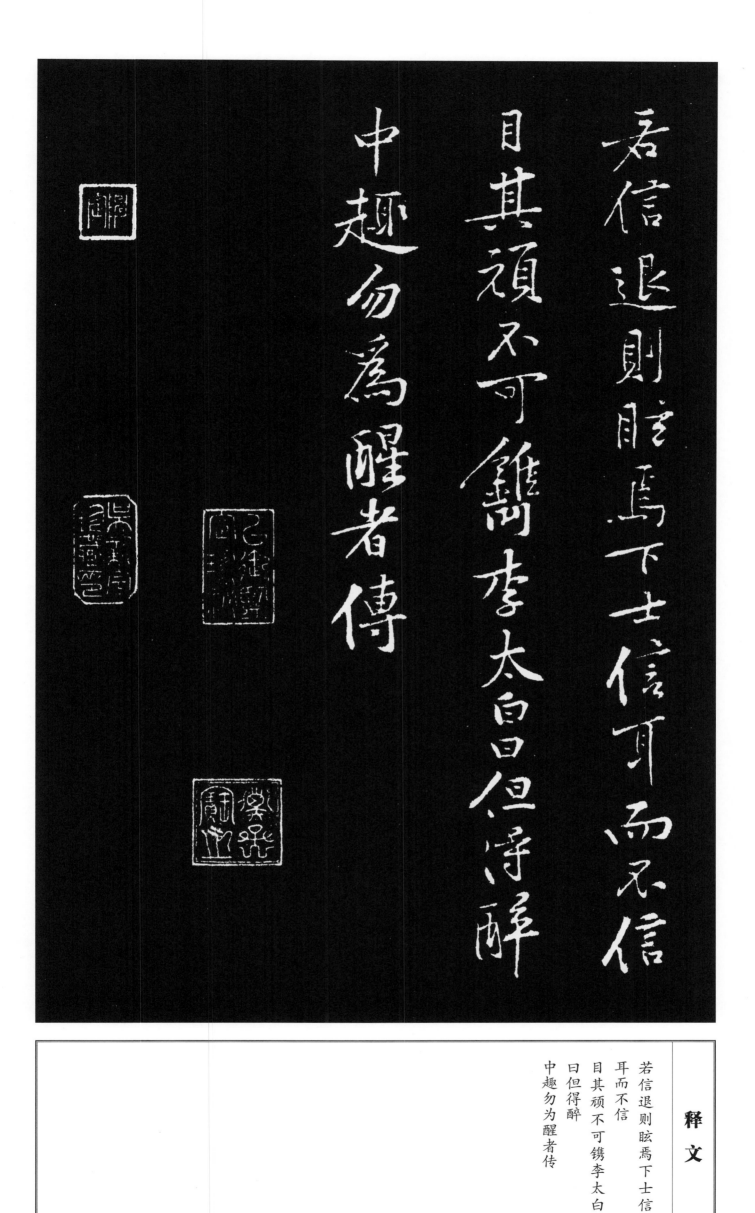

释文

若信退则眩焉下士信
耳而不信
目其顽不可镌李太白
曰但得醉
中趣勿为醒者传

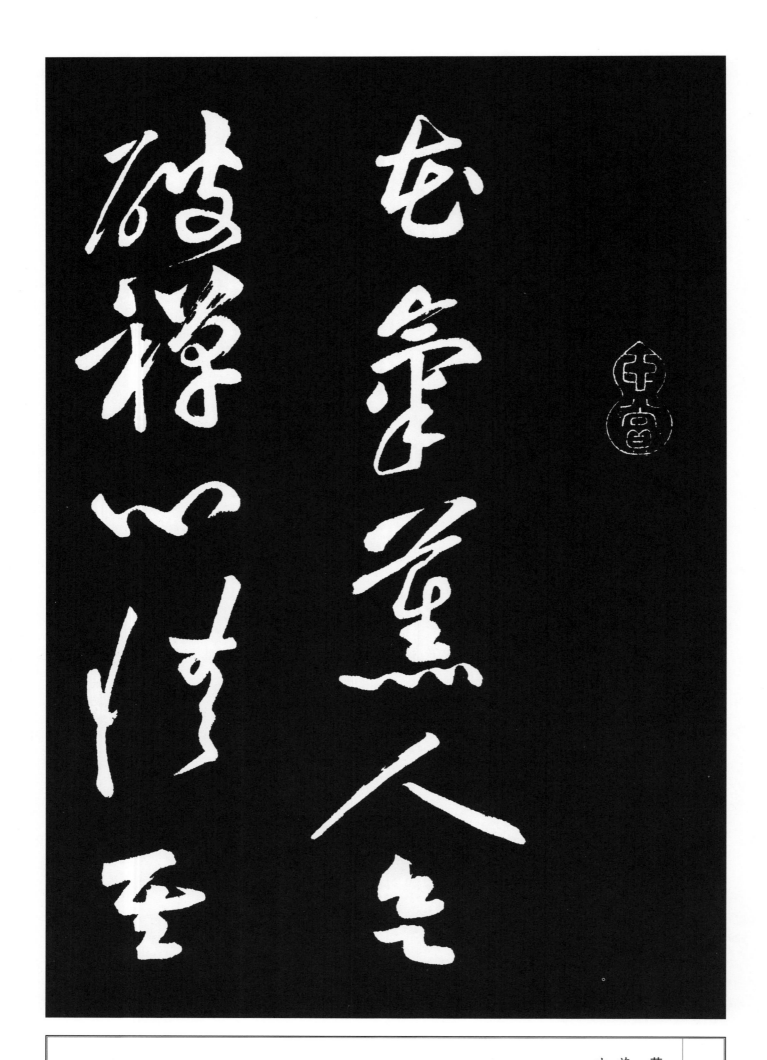

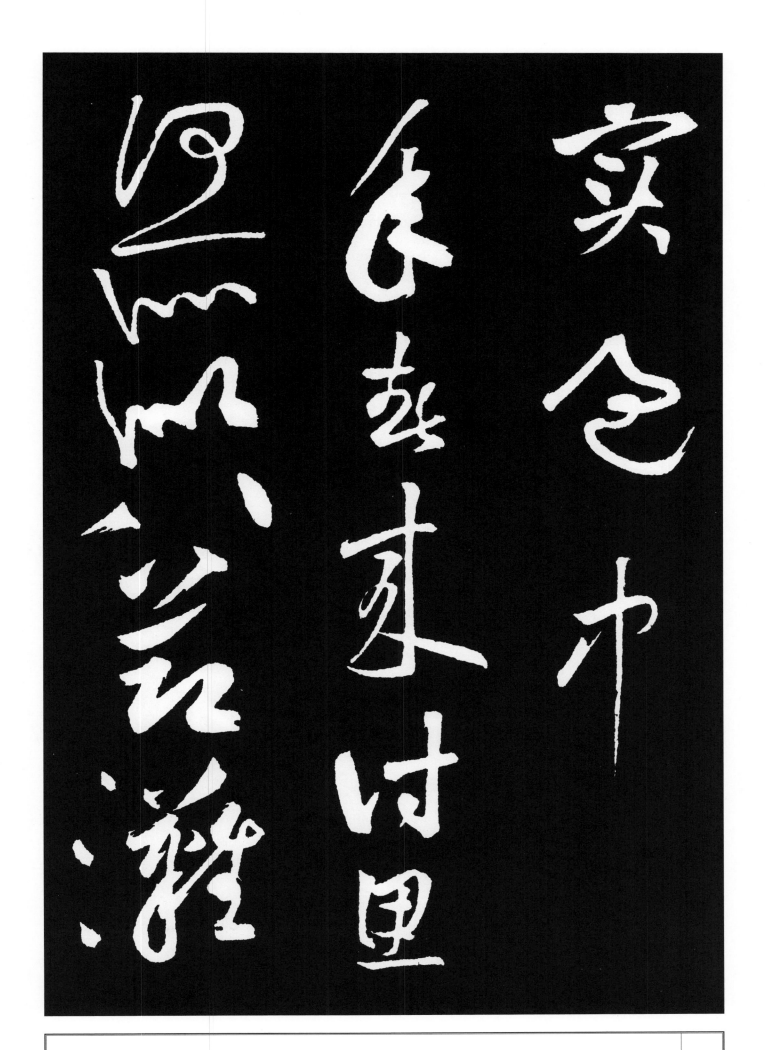

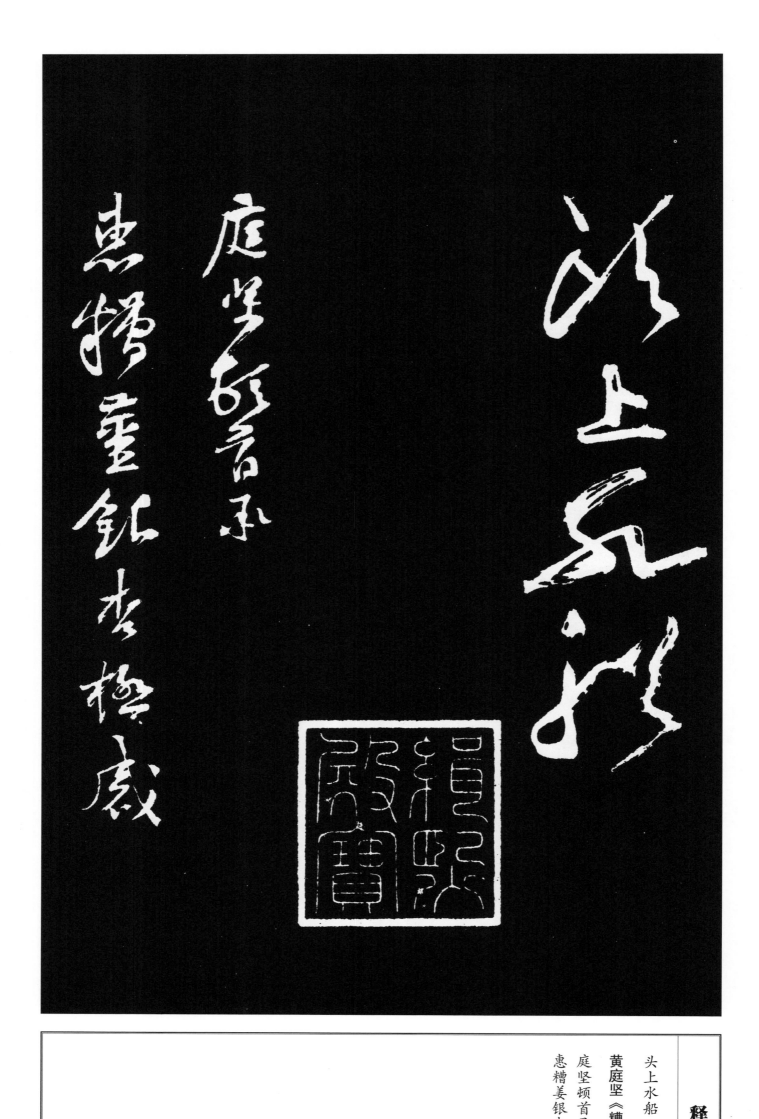

天民知命大主簿霜寒想

不罪

萹滂将怀向之勤轻渎

庭坚顿首

芭意雍酥二斤青州枣一

释　文

远意雍酥二斤青州枣
一
萹漫将怀向之勤轻渎
不罪　庭坚顿首
黄庭坚《与天民知命帖》
天民知命大主簿霜寒
想

八嫂安裕九奶四奶大
新婦普姐
師哥四娘五娘六郎
四十明儿
九娘十娘张九咩儿韩
十小韩曽儿
湖儿井儿各安乐过江
来甚思
汝等寂寞且耐烦不须
忧路

上、三甚安穩但所經
州郡多故

舊徑為酒食留連尔家
中上、下

凡事切且和順三人輪
管家

事勿廢規矩三學生不
要令

推病在家依時節送飯
及取

归书院常整龊文字勿借
出也知命且掉下波药
草读
书看经求清静之乐为
上大
主簿读汉书必有功矣
十月
十四日立报

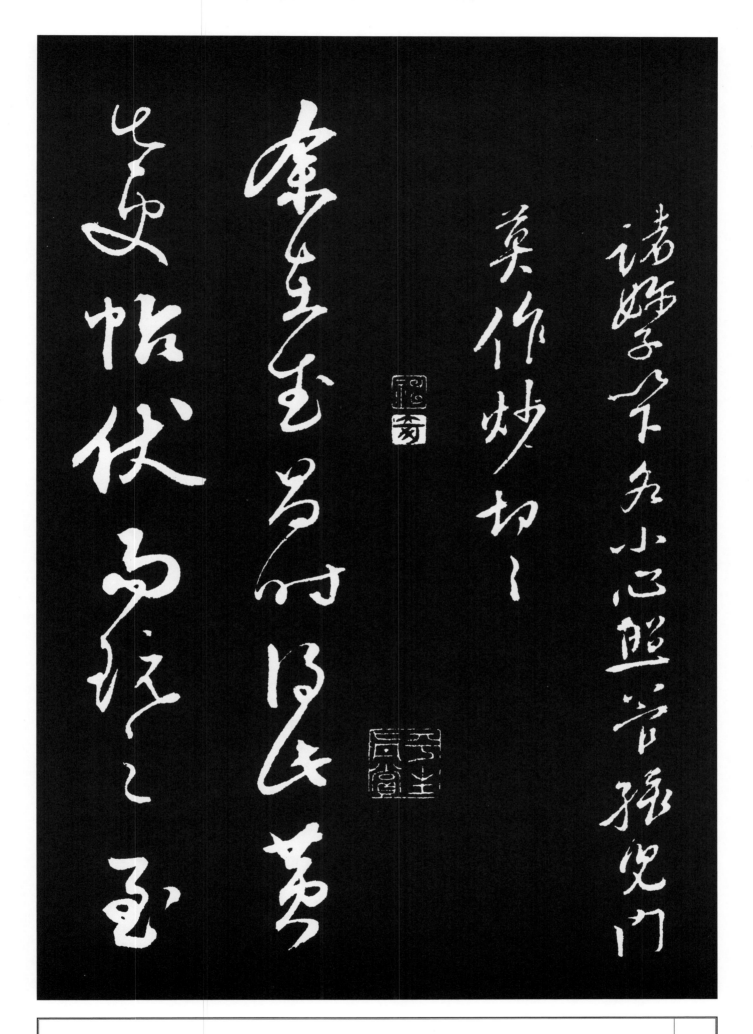

43

释文

再三不忍去年见其
冲澹悠深出入平易
近代书者其可及哉
然公之风不大声色

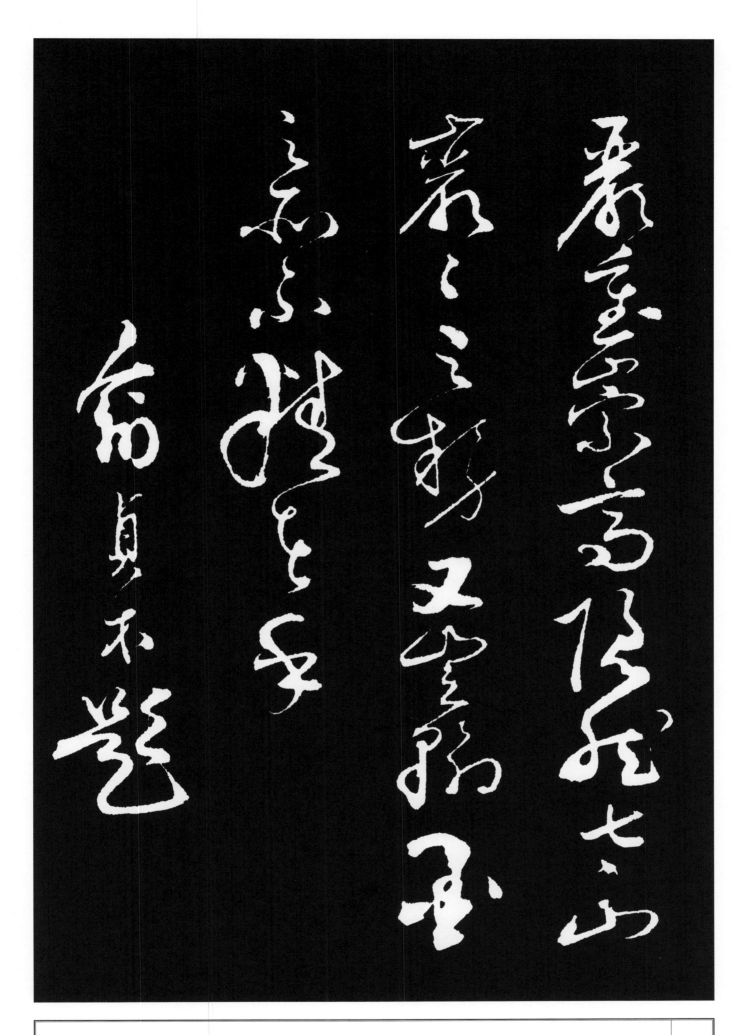

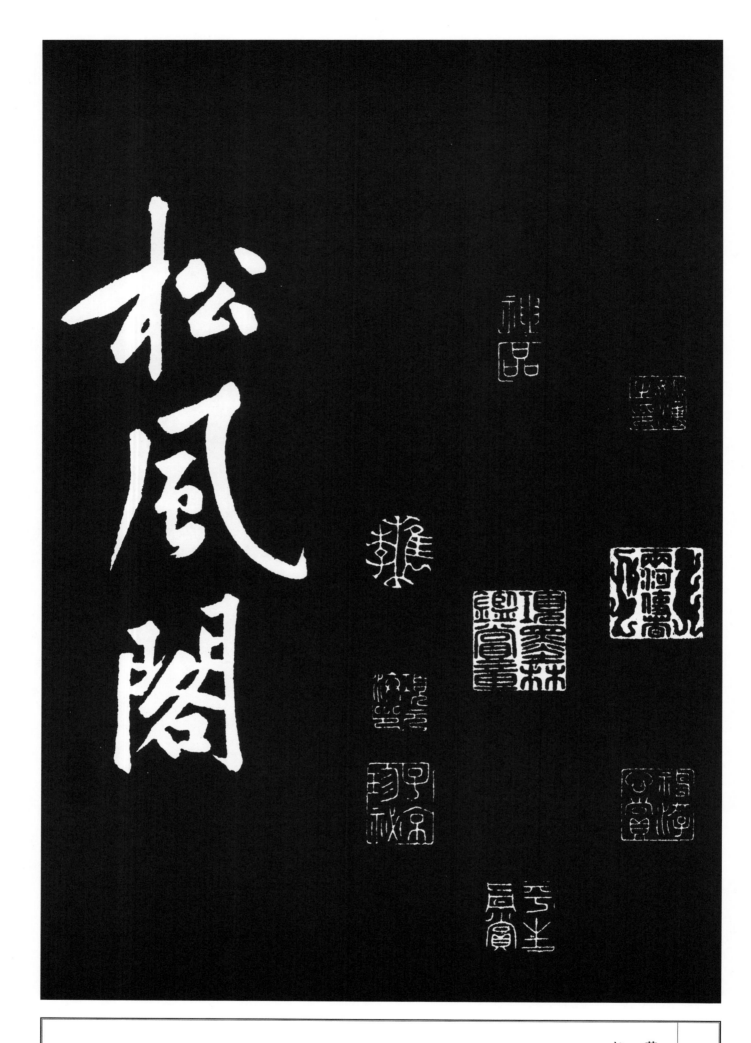

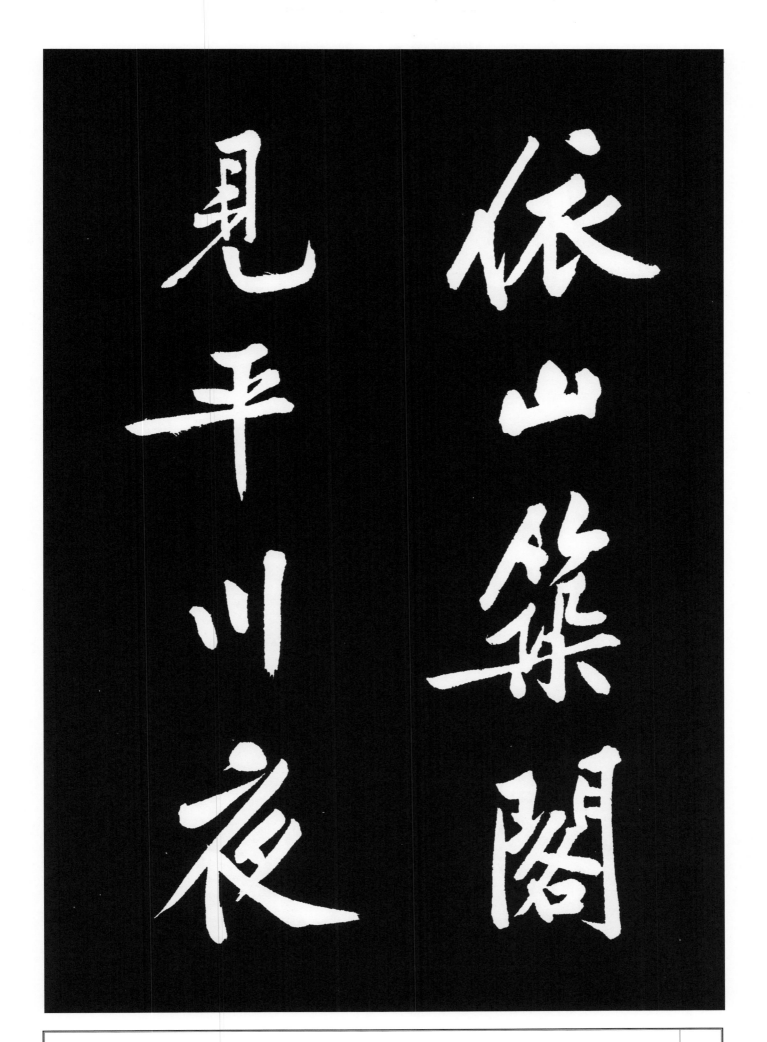

依山筑阁
见平川夜

释文

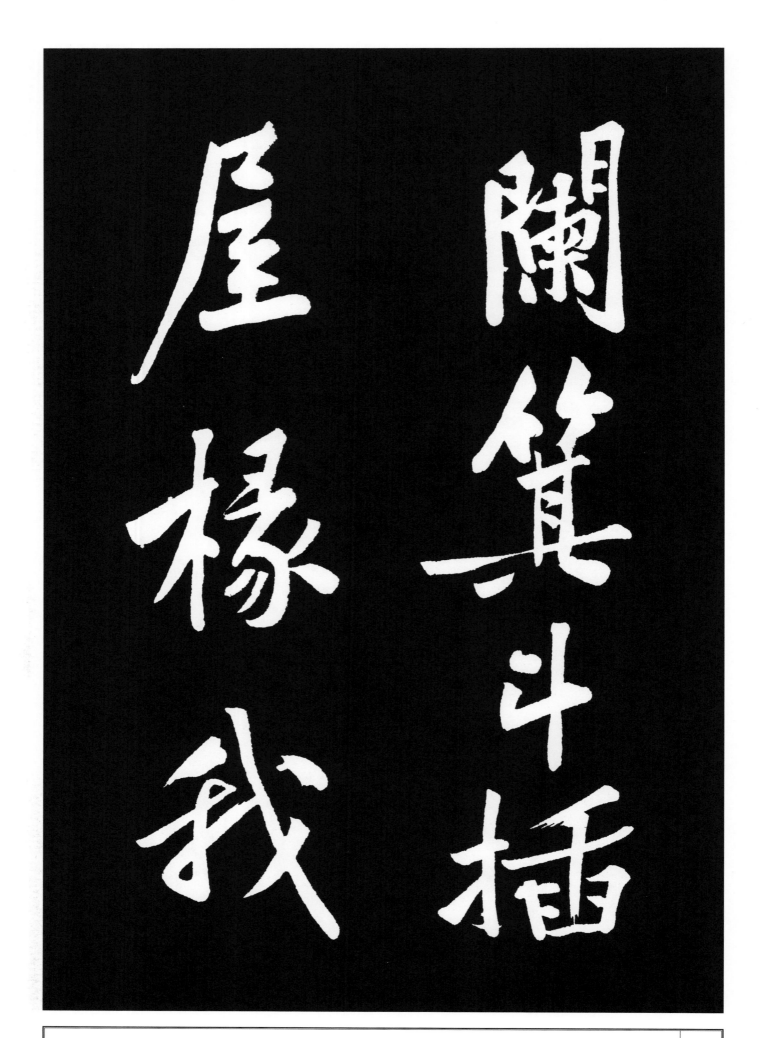

闌箕斗插
屋椽我

闌箕斗插
屋椽我

释文

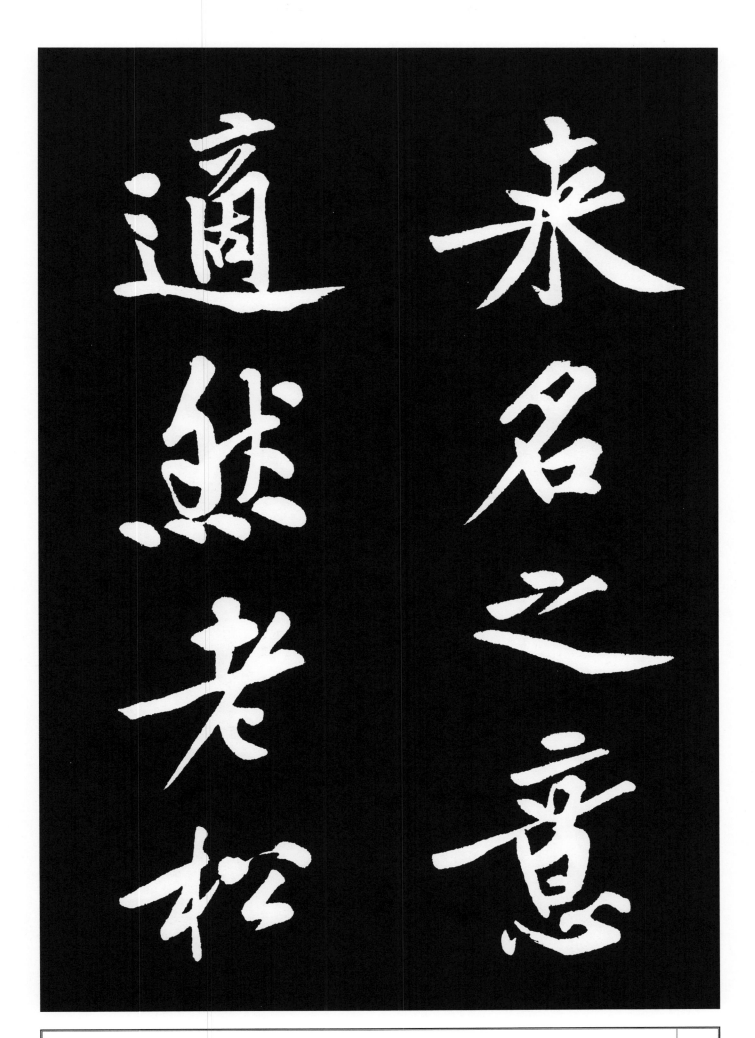

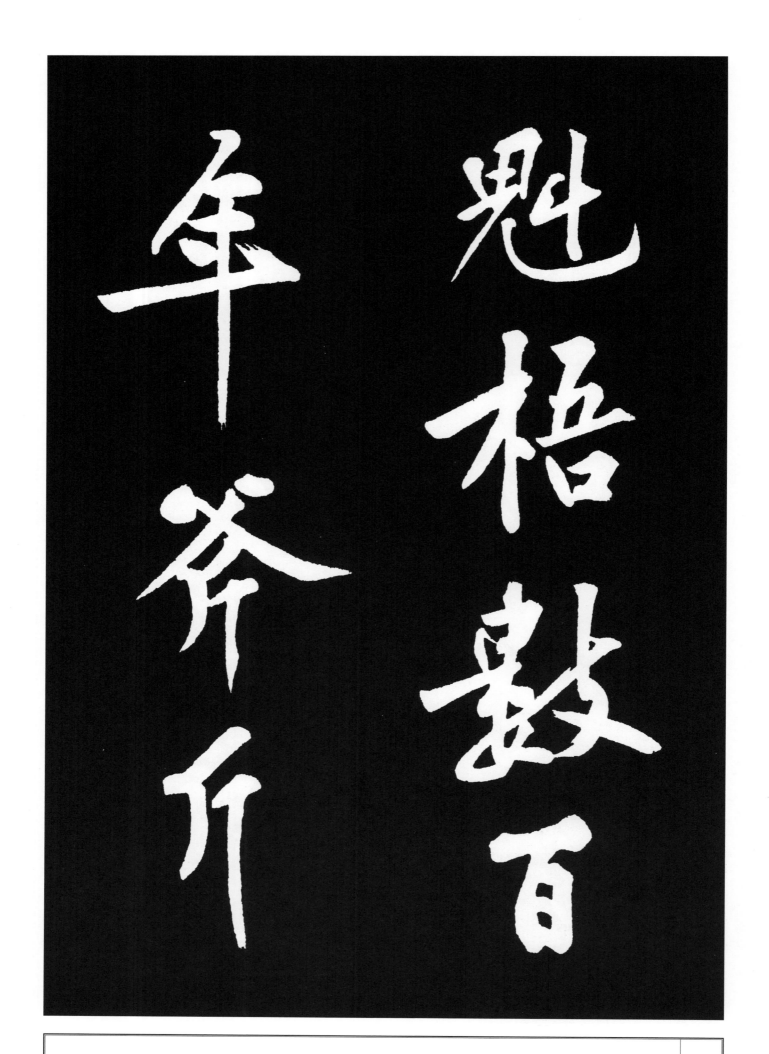

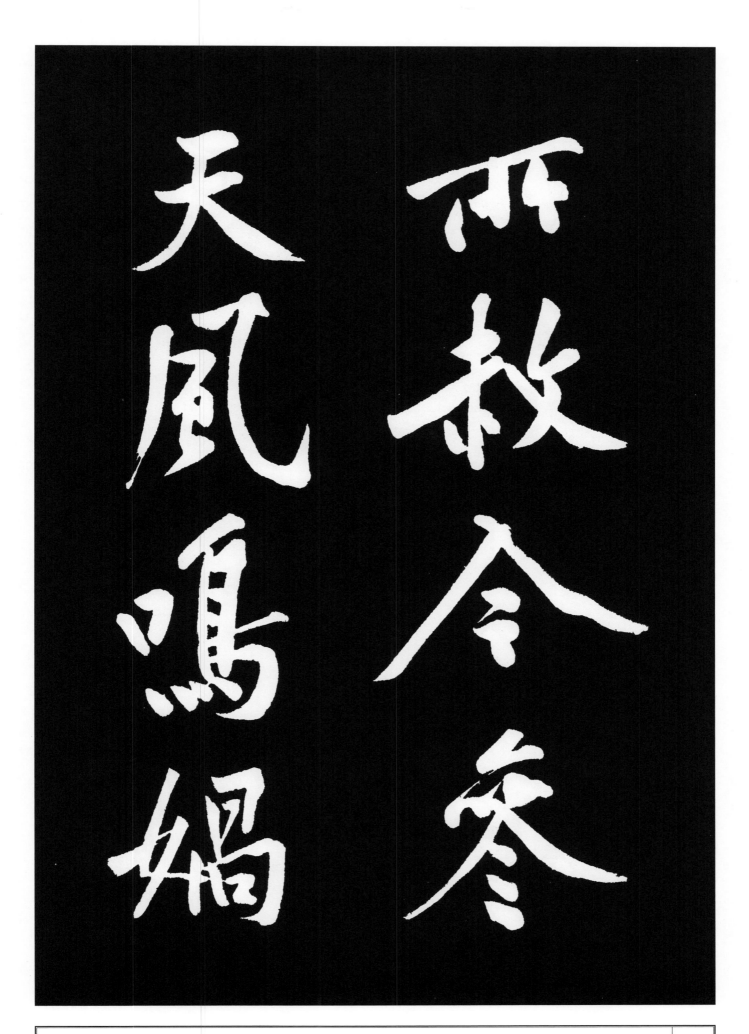

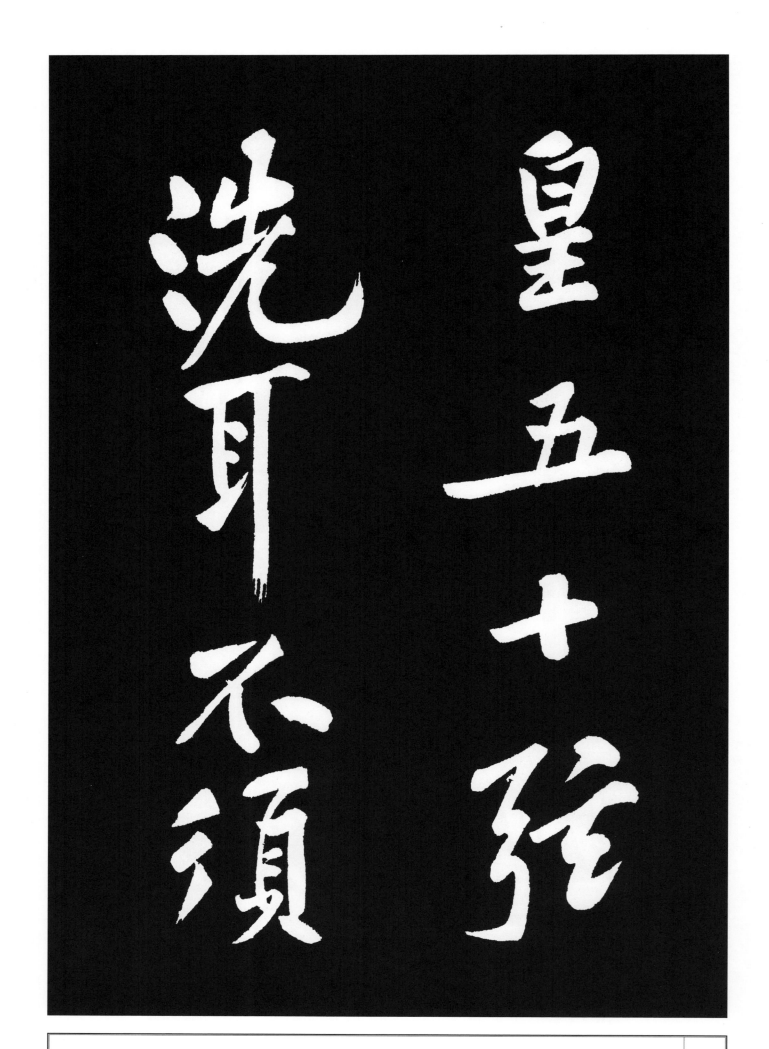

皇五十弦
洗耳不须

释文

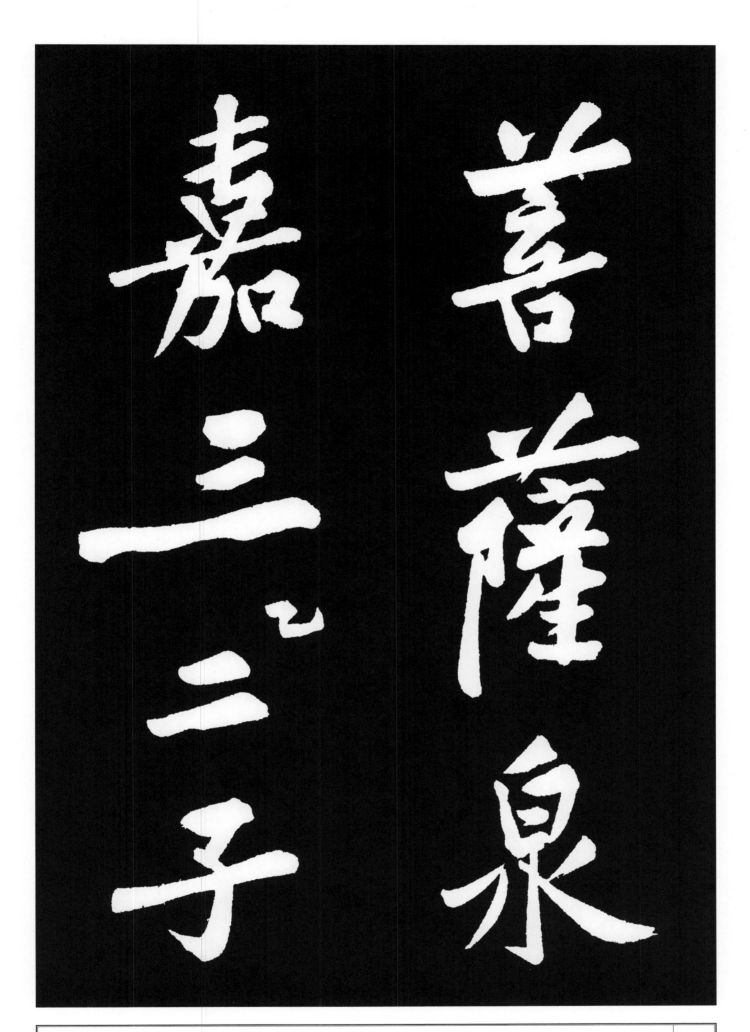

菩薩泉
嘉二三子

释 文

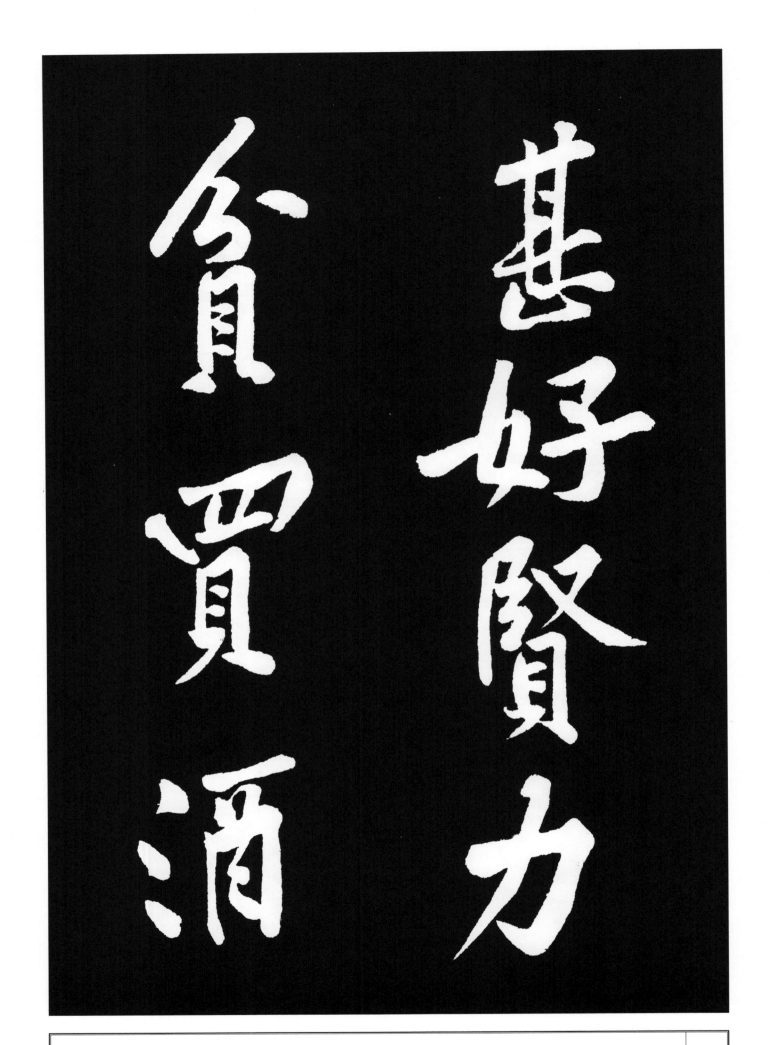

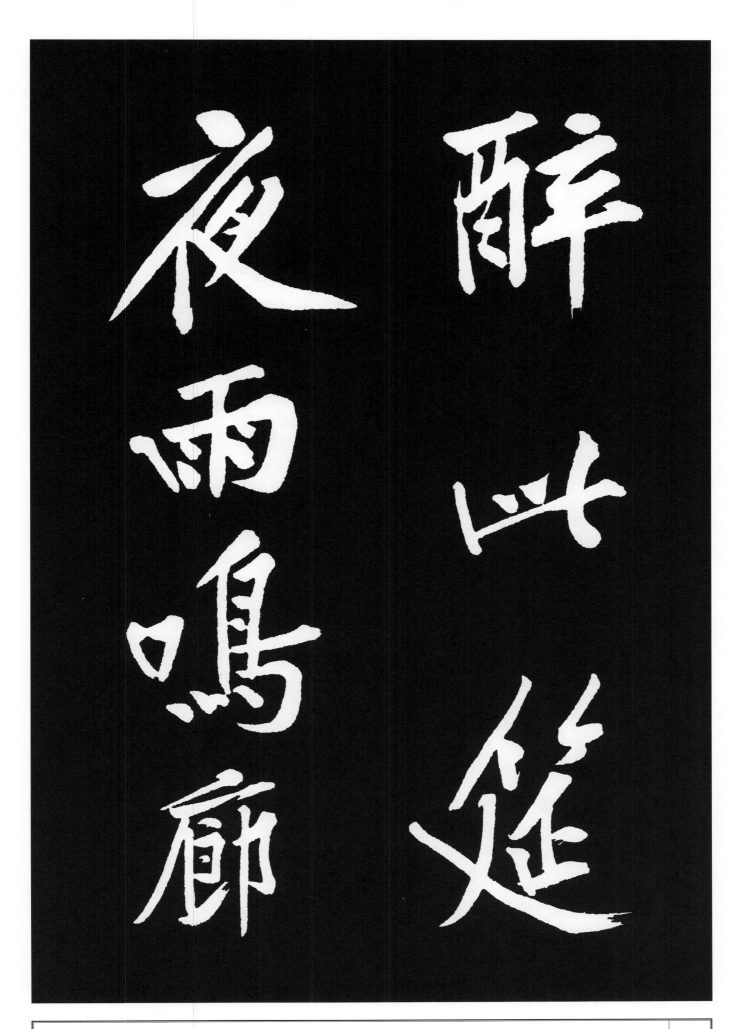

55

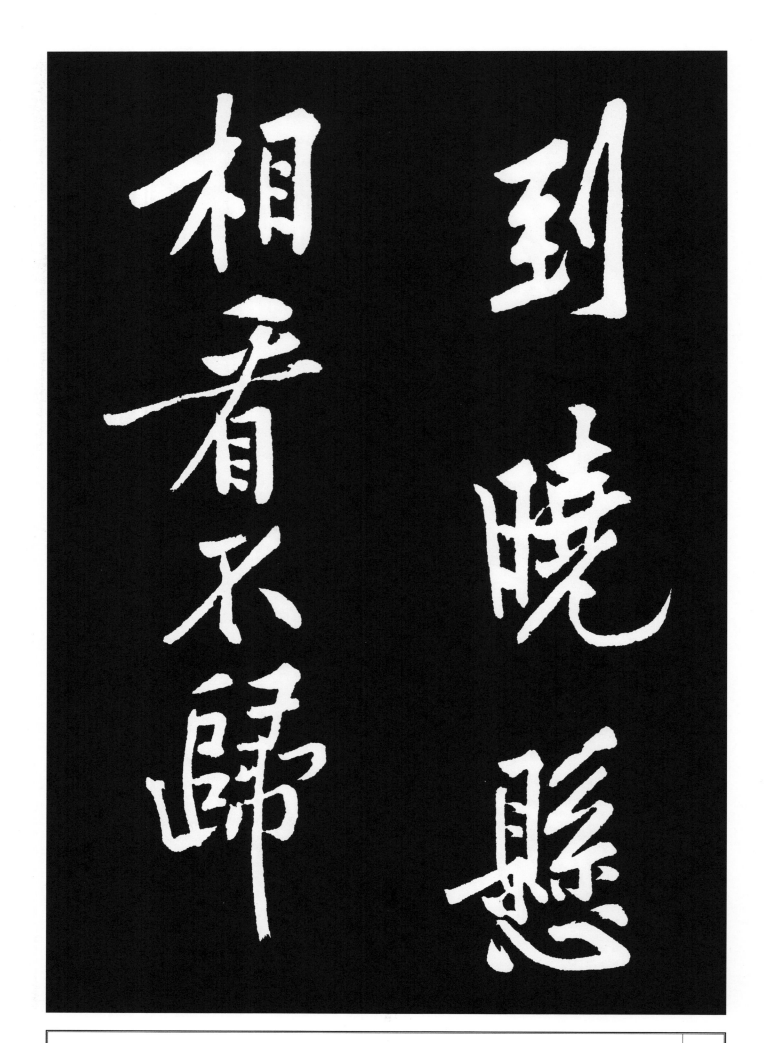

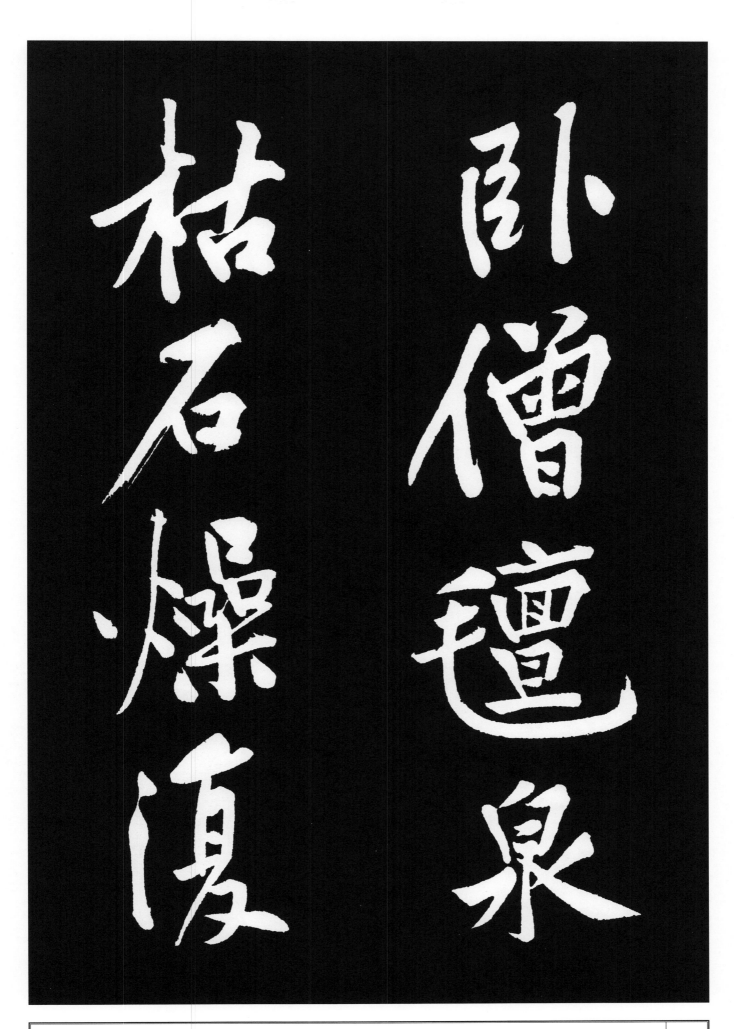

卧僧毡泉
枯石燥复

释文

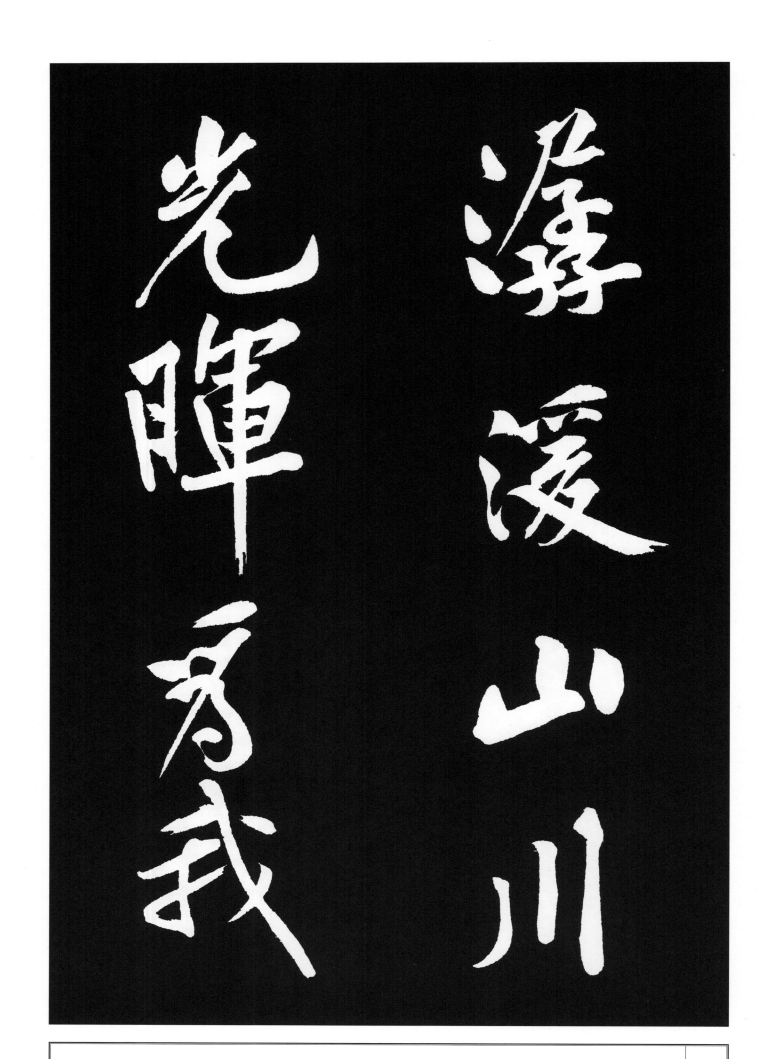

潺湲山川
光晖为我

释文

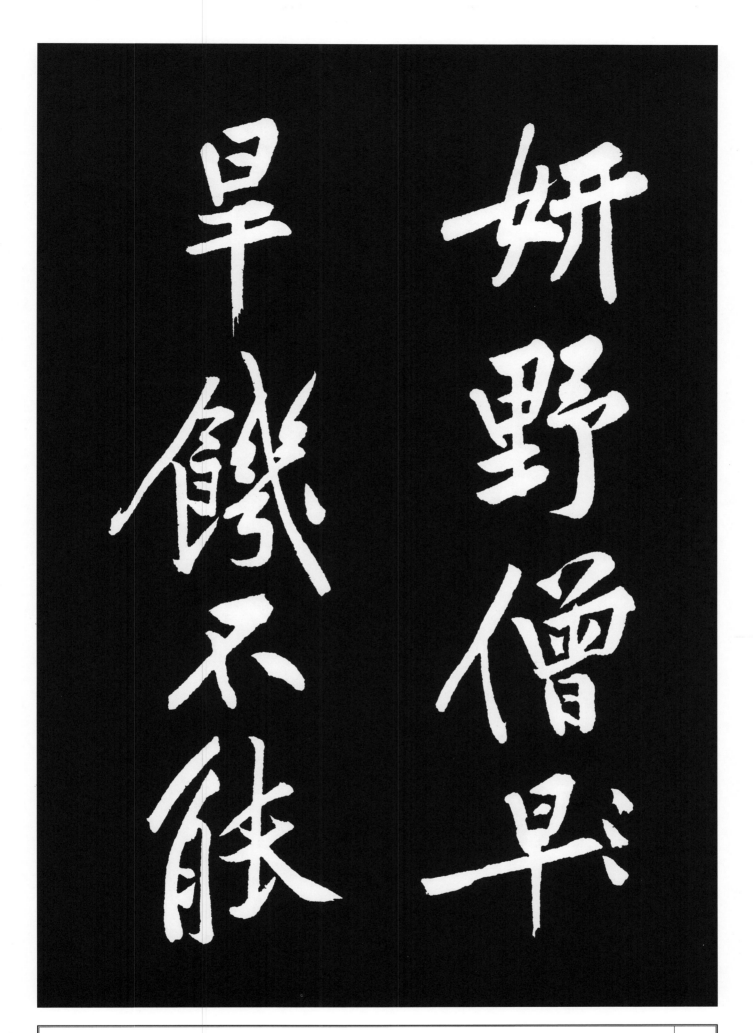

妍野僧旱
饶不能

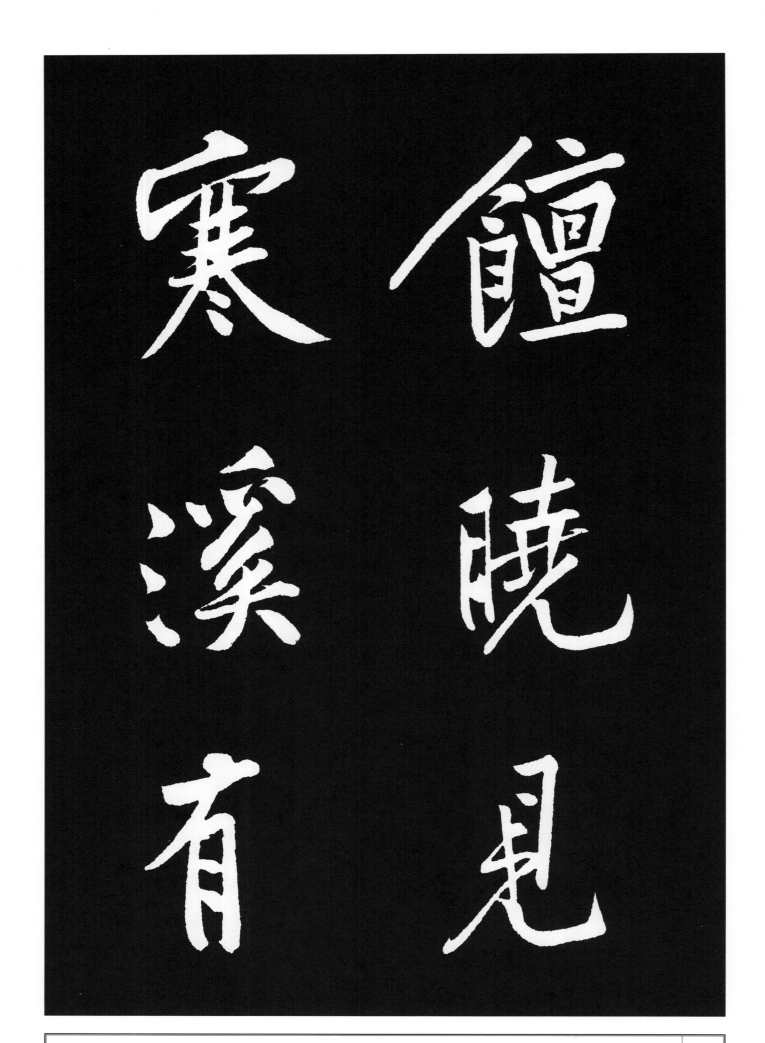

寒溪有

馤晓见

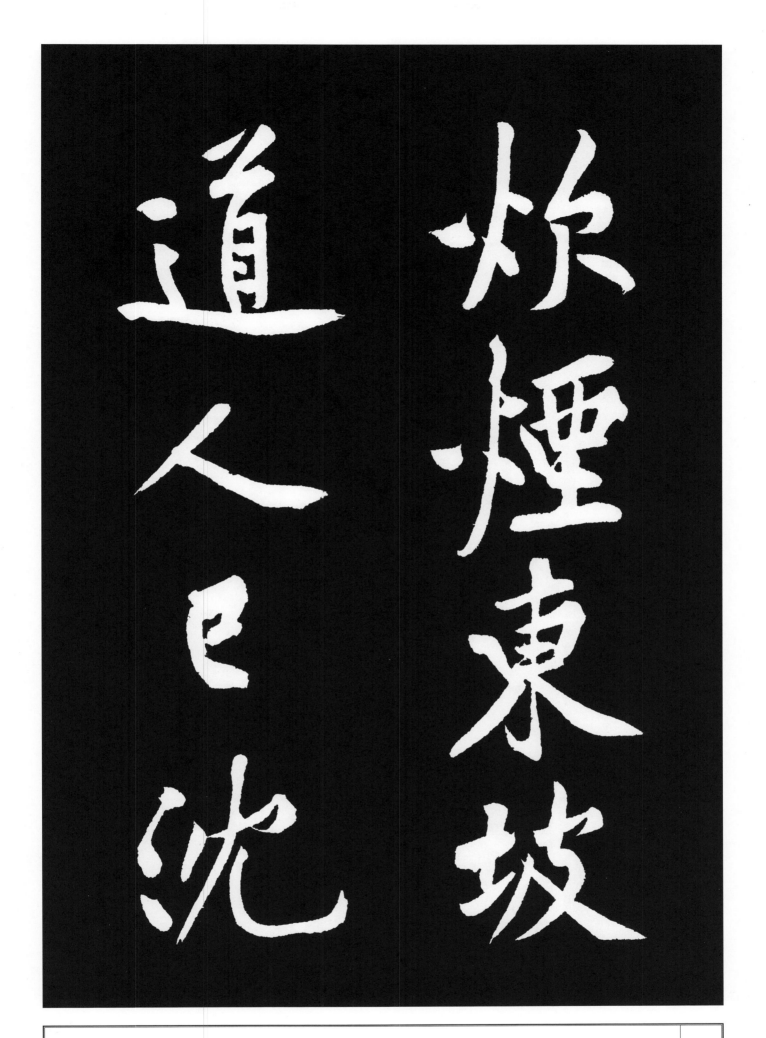

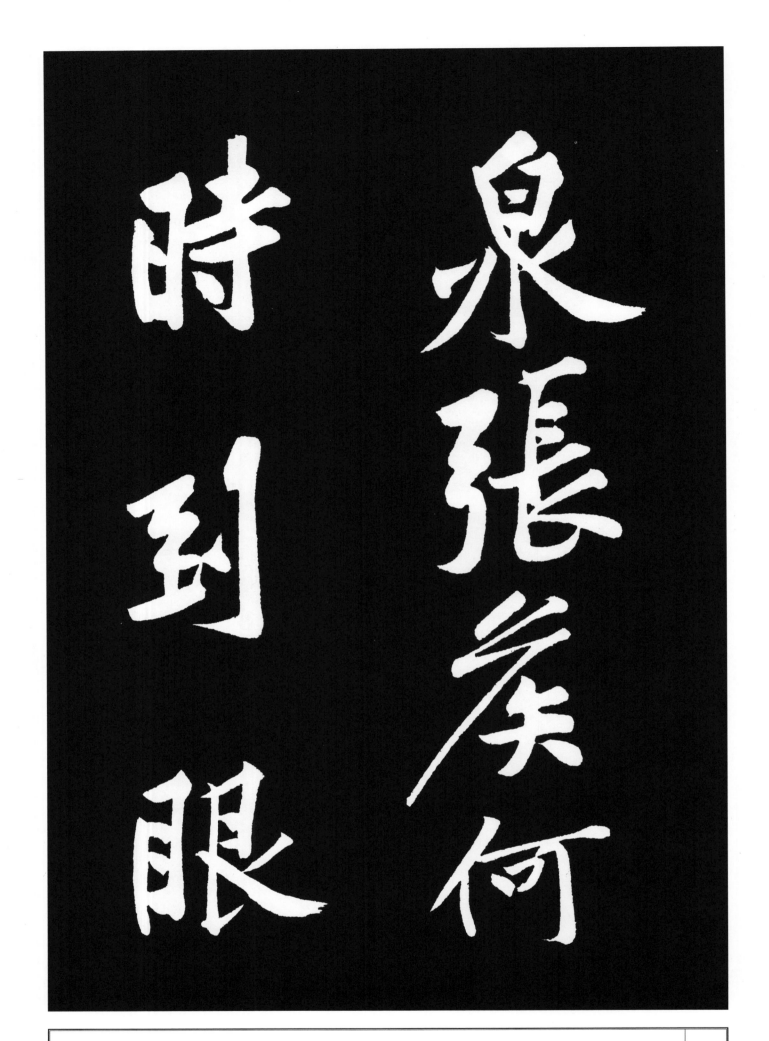

泉张侯何
时到眼

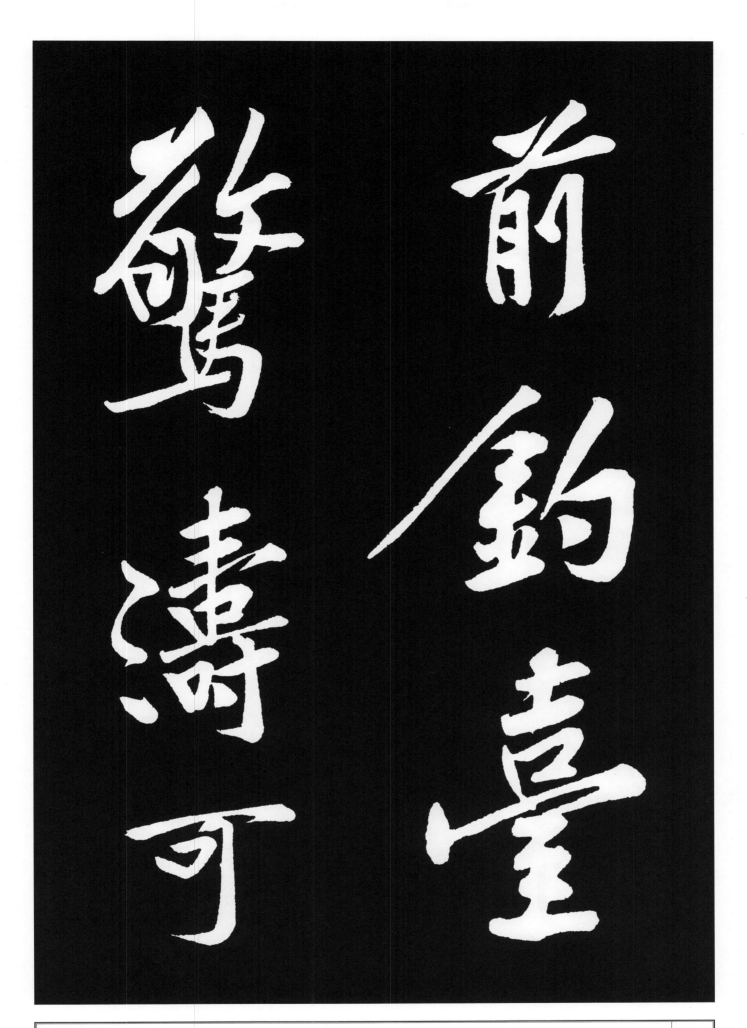

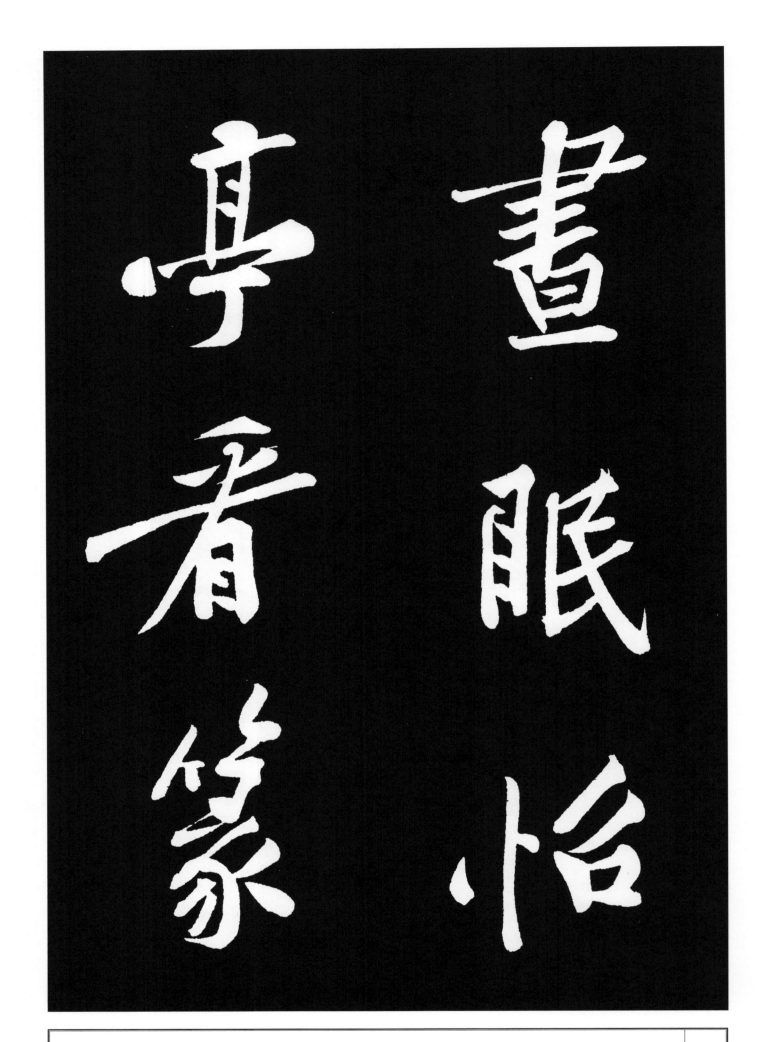

昼眠怡
亭看篆

64

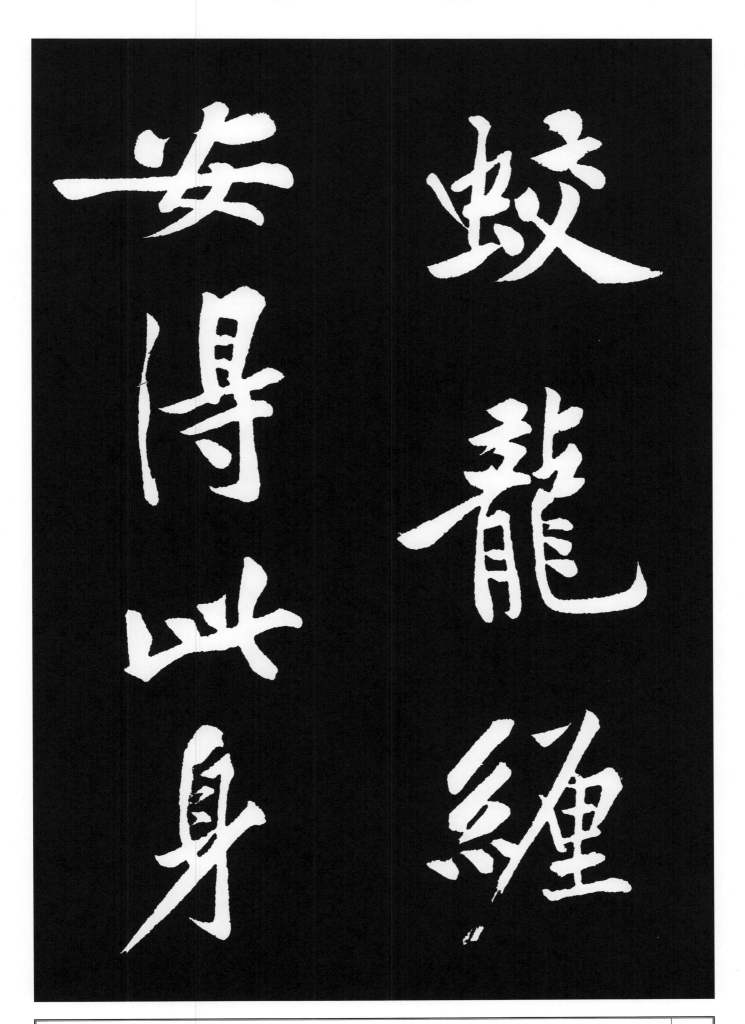

蛟龙缠
安得此身

释文

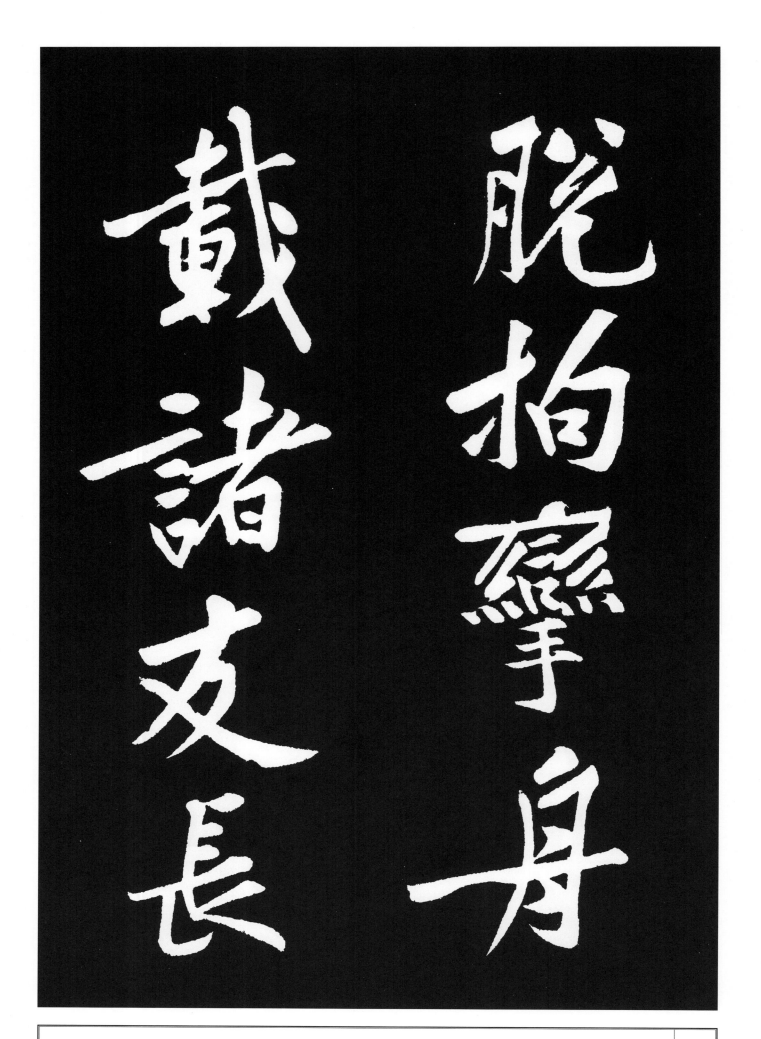

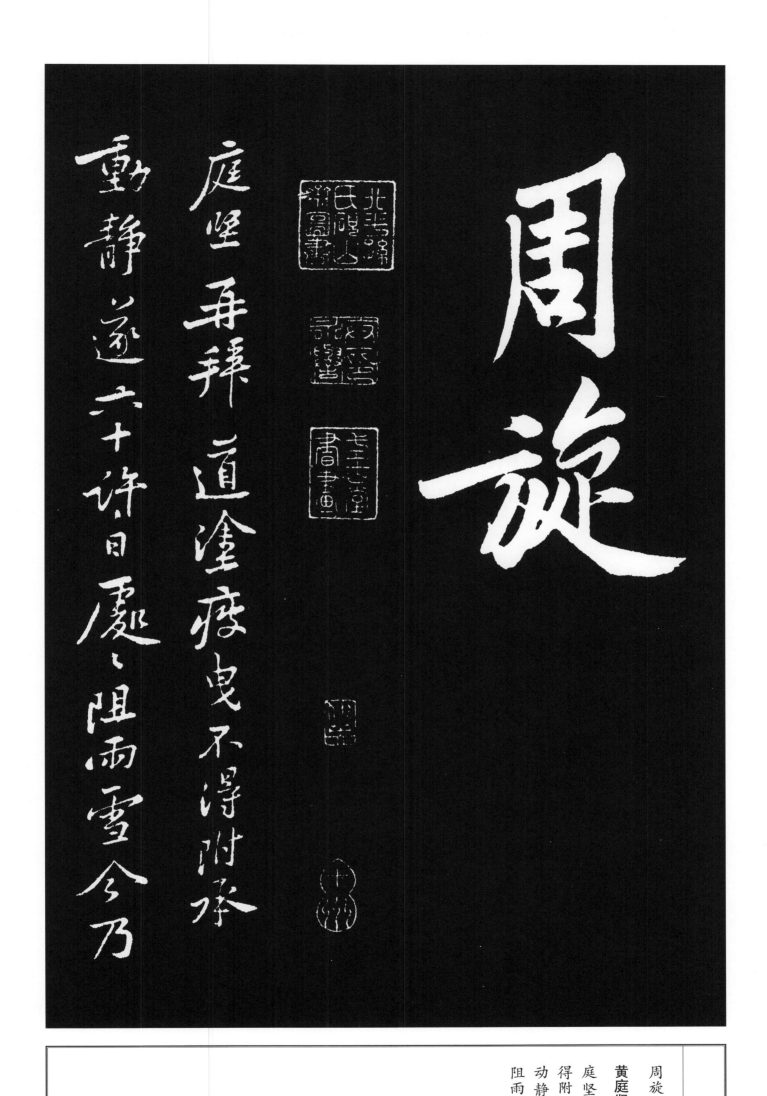

释　文

周旋

黄庭坚《荆州帖》

庭坚再拜道涂疲曳不

得附承

动静遂六十许日处处

阻雨雪今乃

玉荆州尔春气暄暖即日不审

勍力何如

王事不至劳勤颇得与

僚友共文

字之乐否所差人极济

行李道上

殊得力荆州上峡乘舟

不大费而差

安便遂不须人故遣回

明日登舟即

行方此阻远临书增情千万

为道自重谨勒手状三月四日

庭坚再拜上

公蕴知县宣德执事

惟清道人本
贵部人其操行智識今
江西叢林中
未見其匹亚昨以
天覺堅欲以觀音召之
難为不知
者道因劝渠自往見
天覺果已得免天覺留
渠府中過

黄庭坚《惟清道人帖》

惟清道人本
贵部人其操行智识今
江西丛林中
未见其匹亚昨以
天觉坚欲以观音召之
难为不知
者道因劝渠自往见
天觉果已得免天觉留
渠府中过

夏想秋初即归过邑可
邀与款曲其人甚可爱
敬也或问
清欲于旧山高居筑庵
独住
不知果然否得渠书颇
说后来草
堂少淹留也
庭坚叩头

凌冬老稌偃蹇巖窒

次韻

赴零陵主簿

叔父夷仲送夏君玉

田賓堂上酒未醉已變態何如

乾隆帝跋
凌冬老余偃蹇岩壑
黃庭堅《次韻叔父帖》
次韻
叔父夷仲送夏君玉
赴零陵主簿
田窦堂上酒未醉已变
态何如

東陵瓜子母相鈎帶富貴席
未煥珠玉作宍怪茅茨雖長貧
終有懿親在丈人困州縣短綬
餘會景居然積棘棲坐閱歲
月代青雲已迷津濁酒未割
愛簿領能无休衙館喚魚菜

释文

东陵瓜子母相钩带富
贵席
未暖珠玉作宍怪茅茨
虽长贫
终有懿亲在丈人困州
县短发
阅岁
余会最居然积棘栖坐
月代青云已迷津浊酒
未割
爱簿领能无休钉馆唤
鱼菜

羁旅苦地褊江湖见天
大万里
一帆樯长风可倚赖因
行访幽
禅头陀烟雨外
黄庭坚《伏承帖》
庭坚再拜伏承去冬已
毕大事无怨无悔何慰
如之
不朽之计属之不肖从
来荷

相知甚深遂接婚姻岂聰然不

能为辞但一擾擾未能措意文

字差遣稍定疊即便为之

萍乡

家兄数书丁宁也侄女子得以

箕帚承

朝夕之事窃闻
家母慈仁待之不异諸女感刻々
庭坚自失
知命弟及平阴王氏妹須发盡
白到荆州来拊其表心欲折矣
知命所携数百千皆为

释文

朝夕之事窃闻
家母慈仁待之不异诸
女感刻感刻
庭坚自失感刻
知命弟及平阴王氏妹
须发尽
白到荆州来拊其丧心
欲折矣
知命所携数百千皆为

释文

天民弟妄费之矣六月
初失知命之
第四子牛儿此子精慧
异于常儿
窃以为门户所寄不幸
失之至今不
能去怀知命之幼子同
惜今又疾作
不保旦莫意绪可知也
祭文不成言语盖目前
百事
不可

意勉强为之耳 庭坚
再拜

黄庭坚《送刘季展诗帖》

送故人刘季展从军雁
□
刘郎才力耐百战苍鹰
下韝
秋未晚千里荷戈防犬
羊十年
读书厌藜□□寻北产
汗
血驹莫杀南飞寄□雁
人

生有禄亲白头可令一
日无
甘馔
石砄□中玉子瘦金刚
窟
前药草□□家耕耘成
白璧
道人煮掘起风痱绛囊
璀
粲思盈斗竹番□甘要
百围

释文

79

到官莫道无来使日。

鸿雁归

此书草三纸在长安

安师文家其后两纸别

在师文弟师杨家故江

释文

到官莫道无来使日日

□风

鸿雁归

黄庭坚《跋争座位帖》

此书草三纸在长安

安师文家其后两纸别

在师文弟师杨家故江

80

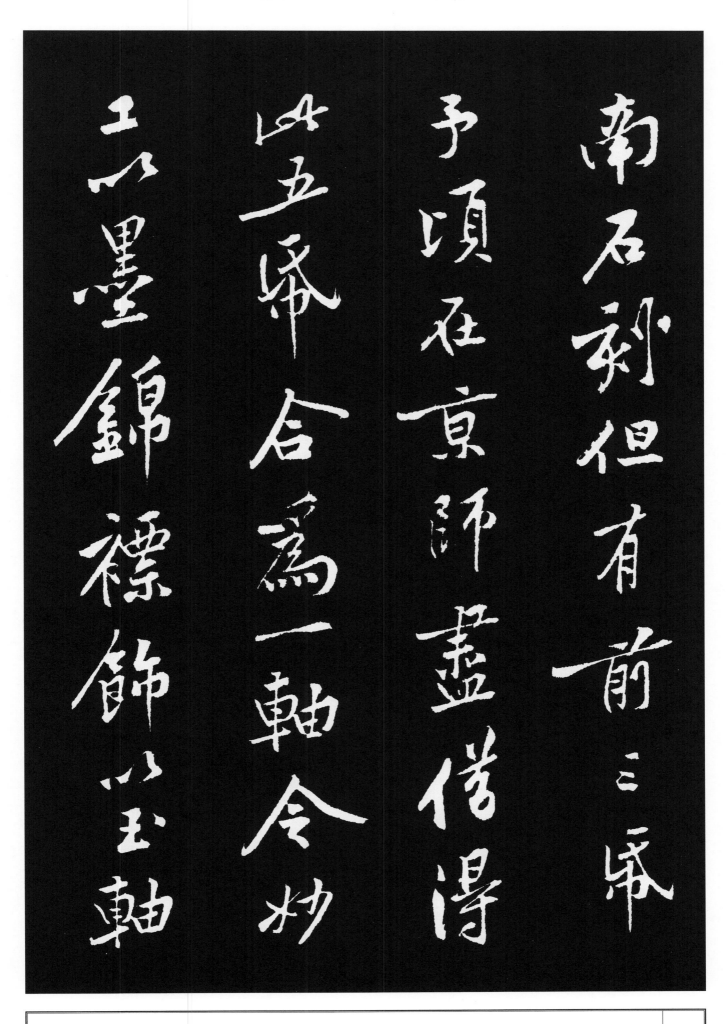

释文

南石刻但有前三纸
予顷在京师尽借得
此五纸合为一轴令妙
工以墨锦褾饰以玉轴

极可观矣安家又有鲁
公
祭伯父豪州刺史文祭
侄季明文皆天下奇
书也

刻丝纱一匹漫以钱
行轻鲜甚愧又二墨送
换得
贵其长大学文也如来
日不早

释　文

黄庭坚《与希召帖》

刻丝纱一匹漫以钱
行轻鲜甚愧又二墨送
换得
贵其长大学文也如来
日不早

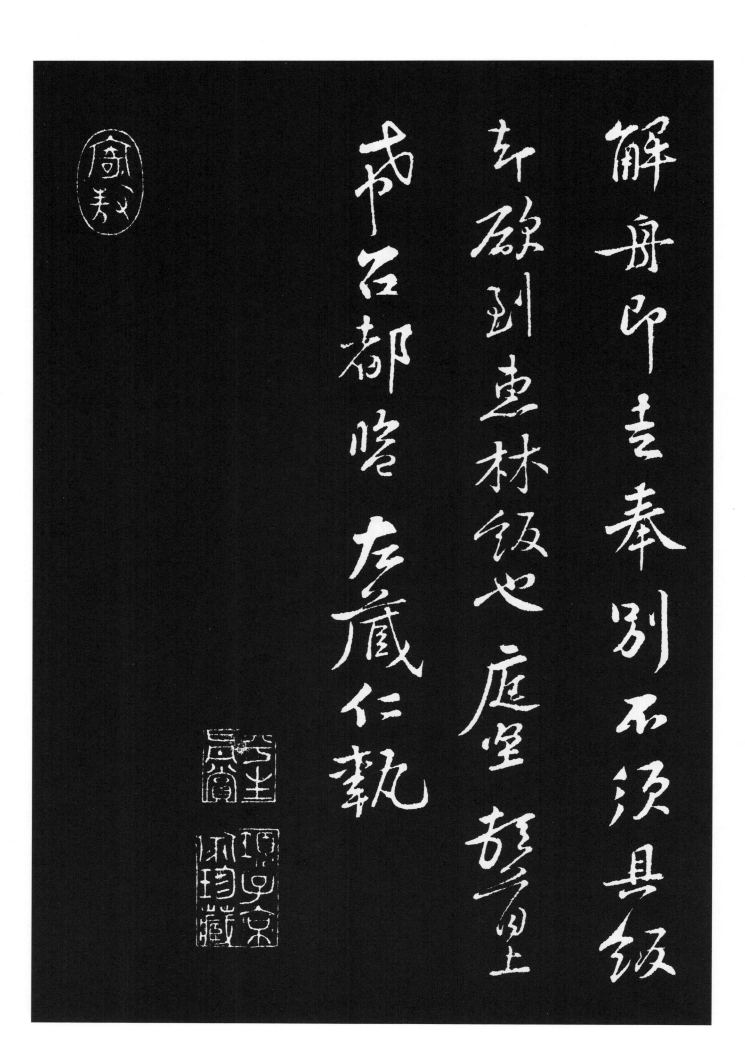

経宿伏惟
安勝聞有摹本捕魚圖輒借
庭誨監簿

遂云□□

釋 文

黄庭堅《庭誨監簿帖》

経宿伏惟
安勝聞有摹本捕魚圖
暫借
庭□頓首
庭誨監簿

眉州攝判官王申帥者在黔

州舊識之有吏能廉節其

持親喪齊衰三年疏布飦

粥未嘗以素冠墨衰出門今之

曾閔也

黄庭坚《二士帖》

眉州摄判官王申帅者
在黔
州旧识之有吏能廉节
其
持亲丧齐衰三年疏布
饘
粥未尝以素冠墨衰出
门今之
曾闵也

嘉州趙肯堂頃過施州清江
而識之學問之士而不懈爲吏
及問其里人本客寄孤立而能
自奮仰祿以事其父母而解
官二年未蒙

释文

嘉州赵肯堂顷过施州
清江
而识之学问之士而不
懈为吏
及问其里人本客寄孤
立而能
自奋仰禄以事其父母
而解
官二年未蒙

諸以除用也
二士輒以獻諸
左右少補
聰明之萬一　庭堅再拜

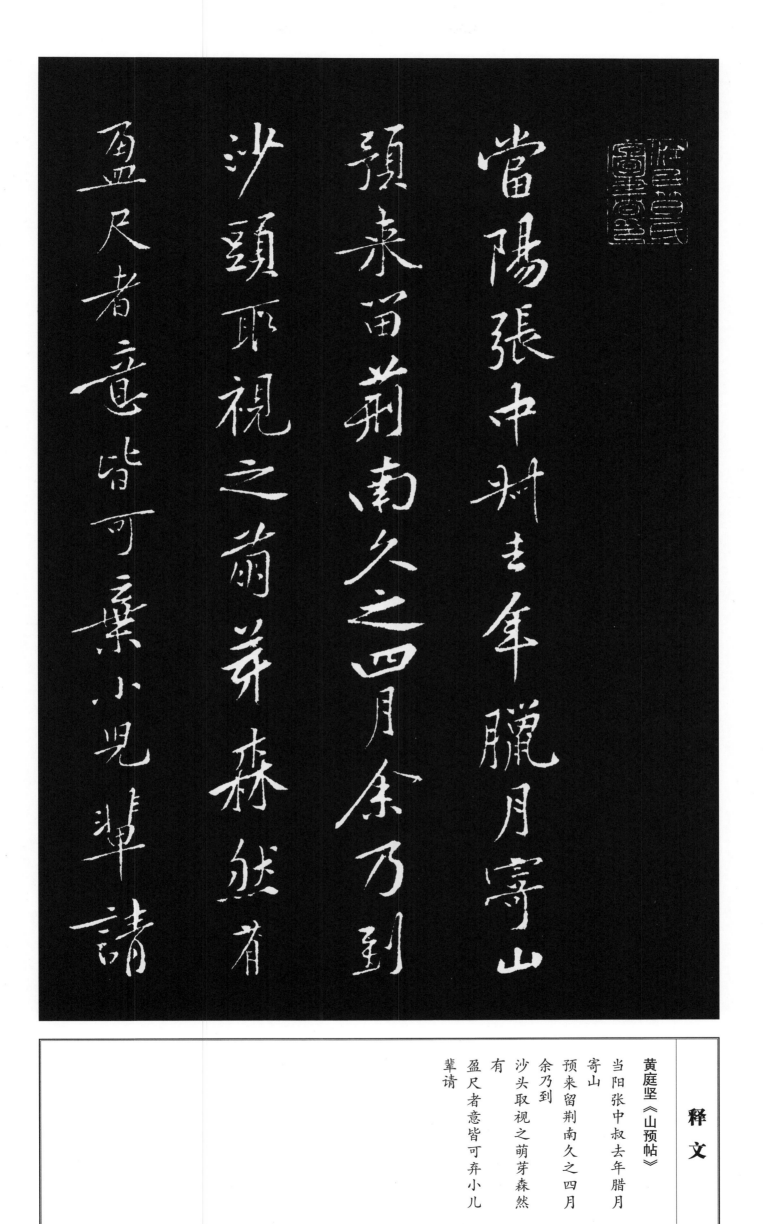

释 文

黄庭坚《山预帖》

当阳张中叔去年腊月
寄山
预来留荆南久之四月
余乃到
沙头取视之萌芽森然
有
盈尺者意皆可弃小儿
辈请

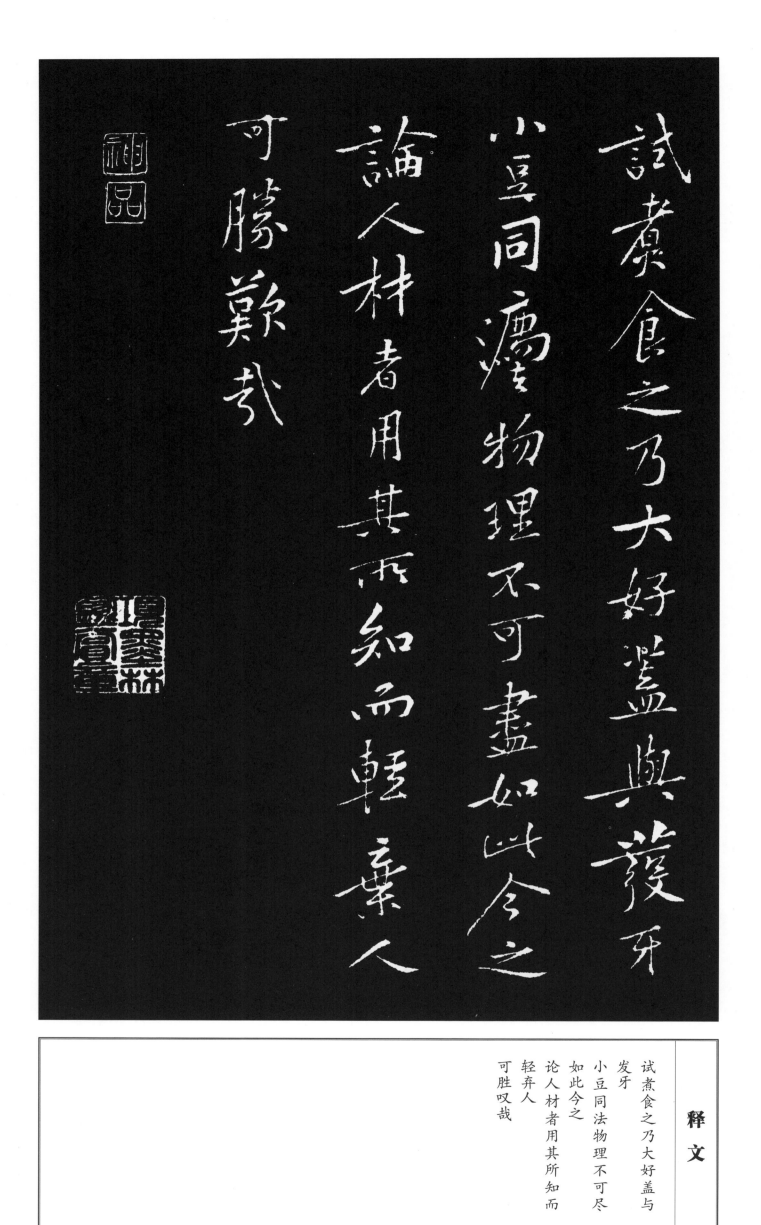

试煮食之乃大好盖与
发牙
小豆同法物理不可尽
如此今之
论人材者用其所知而
轻弃人
可胜叹哉

庭坚顿首辱

教审

侍奉万福为慰承

读书绿阴颇得闲乐

甚善甚善欲为素儿录

数十

黄庭坚《教审帖》
庭坚顿首辱
教审
侍奉万福为慰承
读书绿阴颇得闲乐
甚善甚善欲为素儿录
数十

篇妙曲作乐尚未就尔
所送纸太高但可书大
字
若欲小行书须得矮纸
乃佳适有宾客奉
答草率 庭坚顿首

立之承奉足下

图书在版编目（CIP）数据

钦定三希堂法帖 . 十三 / 陆有珠主编 . -- 南宁 : 广西
美术出版社 , 2023.12
ISBN 978-7-5494-2715-4

Ⅰ . ①钦… Ⅱ . ①陆… Ⅲ . ①行书—法帖—中国—北
宋 Ⅳ . ① J292.21

中国国家版本馆 CIP 数据核字（2023）第 223580 号

钦定三希堂法帖（十三）
QINDING SANXITANG FATIE SHISAN

主　　编：陆有珠
编　　者：施兴华
出 版 人：陈　明
责任编辑：白　桦
助理编辑：龙　力
装帧设计：苏　巍
责任校对：吴坤梅　卢启媚
审　　读：陈小英
出版发行：广西美术出版社
地　　址：广西南宁市望园路 9 号（邮编：530023）
网　　址：www.gxmscbs.com
印　　制：南宁市和诚印务有限公司
开　　本：787 mm × 1092 mm　1/8
印　　张：11.75
字　　数：110 千字
出版日期：2024 年 1 月第 1 版第 1 次印刷
书　　号：ISBN 978-7-5494-2715-4
定　　价：62.00 元